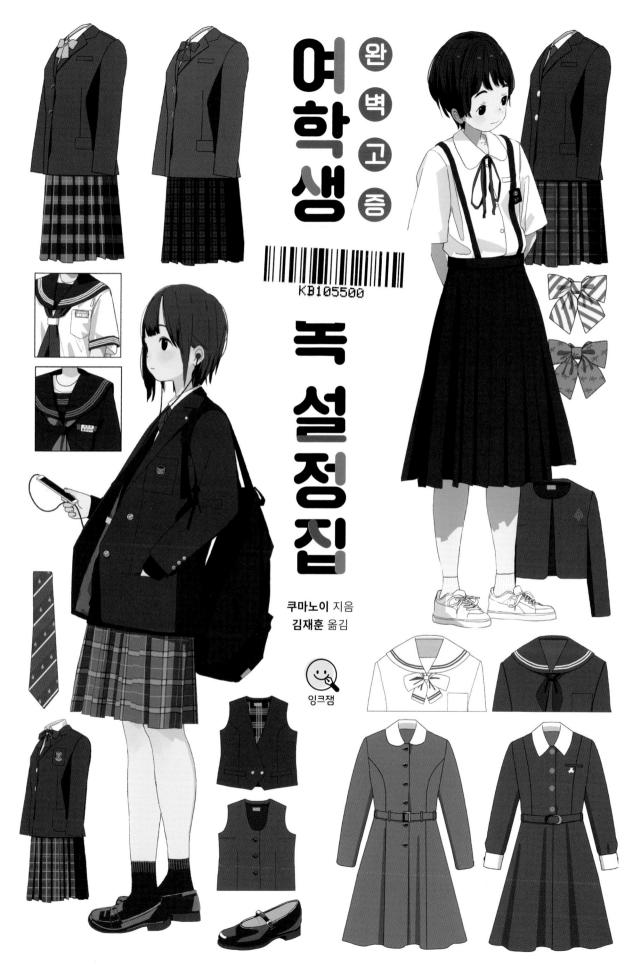

완벽고증

여학생

녹 설정집

KB105500

쿠마노이 지음
김재훈 옮김

잉크잼

누군가 여러분에게 '중고등학교 시절 어떤 교복을 입었나요?' 혹은 '지금 어떤 교복을 입고 학교에 다니고 있나요?'라고 묻는다면 어떨까요? 대부분 사람들은 '세일러복', '블레이저', '스탠드칼라 재킷'이라고 대답할 겁니다. 대답을 들은 사람은 아마도 이런 형태를 떠올리겠죠.

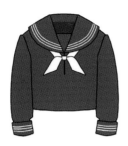 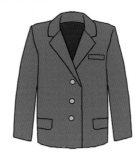 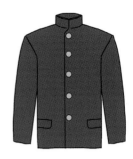

위의 그림은 일반적인 '세일러복', '블레이저', '스탠드칼라 재킷'이지만, 여러분이 입었거나 입고 있는 교복과 실제로 비슷한가요? '내 교복은 여기가 좀 더 이렇게 생겼는데...'라고 말하고 싶어지는 사람이 많을 겁니다. 가령 '세일러복'은 개별적인 디자인뿐 아니라 지역에 따른 차이도 있는 만큼 사람마다 전혀 다른 형태를 떠올릴 수 있는 추상적인 단어입니다.

그렇다면 세일러복을 "구체적"으로 설명하면 어떨지 살펴보겠습니다. '동복이고 색은 진한 남색', '흰색 줄무늬 3줄의 세일러칼라(일본 간사이형 옷깃)'에 '칼라와 같은 줄무늬가 들어간 가슴바대와 커프스(소맷부리)', '남색 스카프와 학교 문양이 새겨진 매듭', '가슴에 띠 모양 장식의 웰트 포켓', '패널 라인'이 있는 세일러복.

그림으로 보면 오른쪽의 예시와 같습니다.

이 정도로 상세하지 않더라도 구체적인 단어로 설명하면 최대한 생각과 가까운 형태를 그릴 수 있습니다. 또한 교복의 특징을 문장으로 기록하면 기억에 오래 남습니다. 가령 거리에서 보았던 교복을 '특이한 형태의 블레이저였다'고 두루뭉술한 이미지로 기억하기보다는 '피크트 라펠의 깃 모양과 스프레드 아웃의 단추 4개가 인상적이었다'처럼 구체적인 특징을 기록하는 편이 기억에 오래 남습니다.

일반적인 사복 패션에도 적용되는 말이지만, '패션'이라는 키워드는 방대한 의미를 내포하고 있고 그 안에서 무한한 조합이 가능한 반면, '교복'은 무척 한정적이고 폐쇄적이며 세일러복과 블레이저처럼 서로 다른 종류의 교복이라도 기본 모양에 많은 공통점과 호환성을 볼 수 있습니다. 즉, 기억하기 쉽습니다.

이 책은 교복의 종류와 구조에 대한 설명과 함께 세일러복과 블레이저를 포함한 다양한 교복의 '여기가 이렇게 되어 있구나' 하고 구체적인 문장으로 나타낼 수 있는 것을 목표로 하고 있습니다. 주로 여자 교복에 대해 설명하고 있지만, 남자 교복의 블레이저와 스탠드칼라 재킷은 물론이고 블레이저에서 볼 수 있는 많은 특징은 샐러리맨의 정장에도 공통적으로 적용할 수 있습니다.

이 책이 남녀를 불문하고 교복 조형에 대한 관심을 높이는 계기가 되었으면 좋겠습니다.

■ 이 책의 사용법

138쪽~142쪽에는 교복 관련 용어를 더욱 쉽게 본문에서 확인할 수 있도록 찾아보기(index)로 정리해 두었습니다. 또한 교복끼리는 앞서 언급했듯이 공통되는 부분이 많습니다. 따라서 블레이저의 프런트 커트(19쪽)는 세일러복과 칼라리스 재킷 등에도 응용할 수 있습니다. 이렇게 각 항목의 요소를 조합하여 새로운 교복 디자인을 생각해 볼 수도 있습니다.

■ 여자 교복의 변화

서양식 여자 교복의 역사는 원피스에서 시작되었습니다. 교복은 언뜻 보기에 서로 다른 특징을 가지고 있는 것 같지만 많은 공통점이 있습니다. 일련의 흐름을 정리하면 아래 도표가 됩니다. 각각의 교복은 시대의 변화에 따라서 나타났다 사라지기도 했지만, 오늘날에 사라진 것은 하나도 없고 모두 존재합니다.(실제와 다른 부분이 있을 수 있습니다.)

여자 교복 변화 도표 (동복 · 상의)

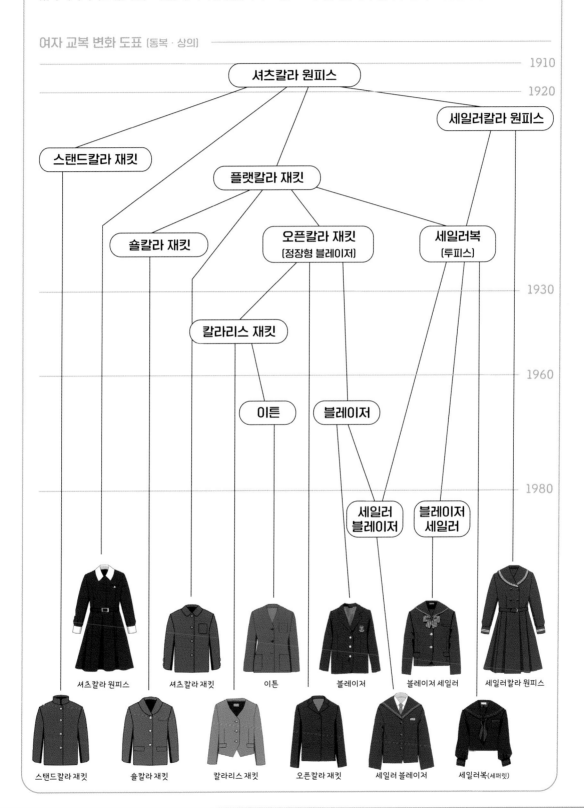

목차 contents

세일러복 sailor suit

세일러복이란

세일러복의 '세일러(sailor)'는 해군 병사를 뜻한다. 문자 그대로 해군 병사가 배 위에서 입는 '제복'에서 탄생했다. 세일러복의 가장 큰 특징은 독특한 형태의 커다란 옷깃인데, 해군 병사가 배를 타고 활동하기에 적합하게 발전했다. 그 유래는 차치하고, 세일러복의 줄무늬가 들어간 커다란 옷깃과 커프스, 그리고 스카프의 조합은 해군 병사가 아닌 어린이나 여성이 입어도 '귀여운' 디자인이 되었다. 19세기 전반에 영국에서 탄생한 세일러복은 19세기 중엽에는 아동복으로 호평을 받았고, 이윽고 전 세계로 퍼져서 현재에 이른다. 디자인적으로는 19세기와 현재의 교복에서 볼 수 있는 디테일은 달라도 특징은 완전히 같다. 지난 백여 년 동안 복식의 형태가 얼마나 달라졌는지를 떠올려 보면 세일러복의 디자인 완성도가 얼마나 높은지 알 수 있다.

교복으로서의 세일러복

일본 교복에서 세일러복의 역사는 1920년 교토의 사립 여학교에서 원피스형이, 1921년 아이치와 후쿠오카 사립 여학교에서 세퍼릿형이 채택되면서 시작되었다. 세일러복의 원조가 무엇인지에 대해서는 원피스형을 '세일러복'으로 인정하느냐 마느냐 하는 의견이 있다. 여하튼 세일러복은 상하의로 나눠진 세퍼릿형이 전국으로 퍼지면서 일반화되었다.

본문에는 별도의 항목으로 세퍼릿형 세일러복에 대해서 설명하고 있다. 세일러 원피스에 대해서는 90쪽을 참조하자. 현재는 특히 고등학교에서 블레이저를 착용하는 곳이 늘어나고 있어 점차 줄어들고 있다. 그러나 중학교에서는 상황이 전혀 달라서 여전히 많은 학교에서 세일러복을 채택하고 있다(68쪽 참조).

세일러복의 형태

세일러복은 'V넥에 뒤쪽이 네모난 큰 옷깃'이 공통된 특징인데, 옷깃의 형태를 포함해 미묘한 차이의 다양한 유형이 존재한다. 가장 기본적으로 '풀오버형'과 '오픈형' 2가지로 구분된다. 그 외 부분은 본문을 통해서 살펴보자.

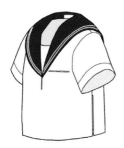

▲ 풀오버형

스웨티처럼 뒤집어쓰는 방법으로 입는다. 착용하기 쉽도록 왼쪽 옆구리에 지퍼가 달려 있다.

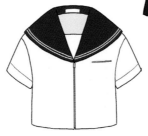

▲ 오픈형

앞을 열어서 착용할 수 있다. 단추나 지퍼로 잠근다.

제조사 라벨(직조명/프린트명)

세일러칼라(일본 간토형 옷깃)

가슴바대

스카프 고정부

가슴 포켓

사이드 다트

스카프(삼각 타이)

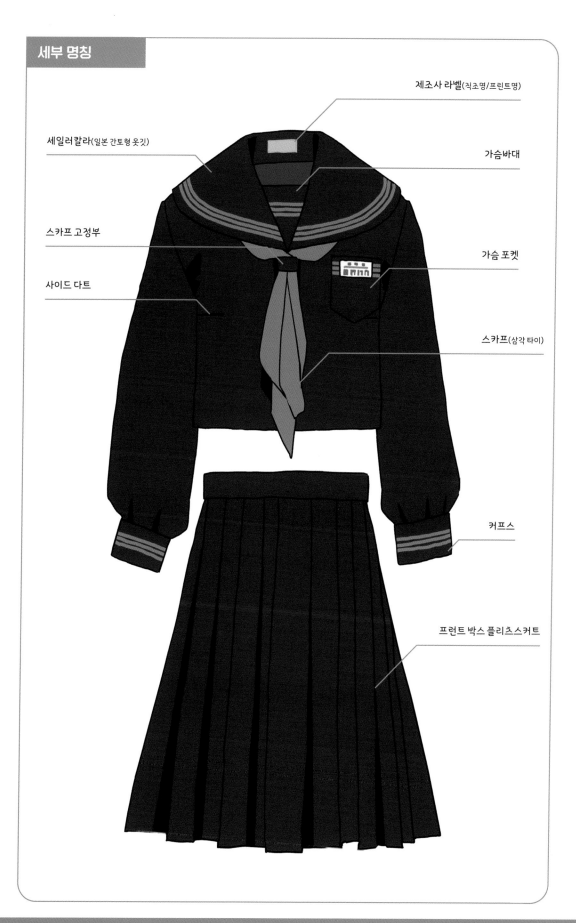

커프스

프런트 박스 플리츠스커트

이름 라벨

사이즈 / 세탁 태그 / 품질 표시

스카프 고정부

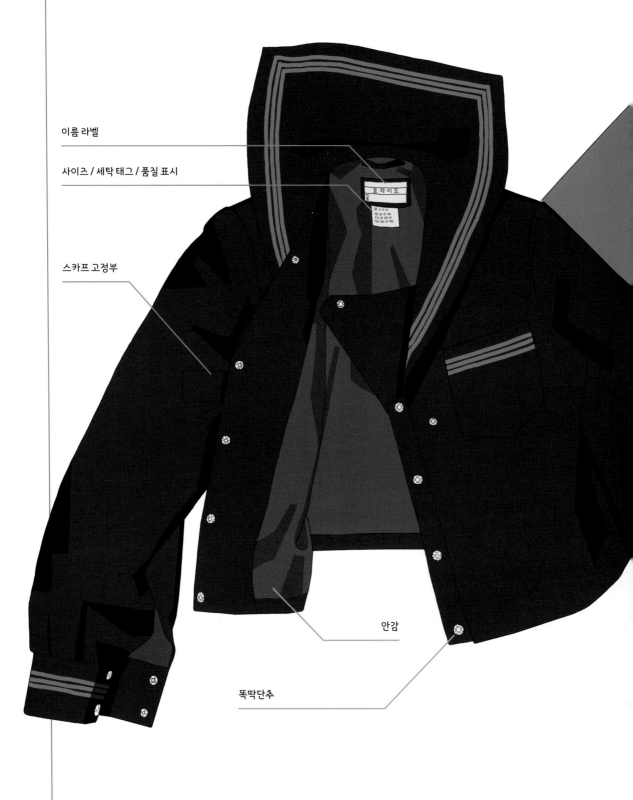

토자이도

안감

똑딱단추

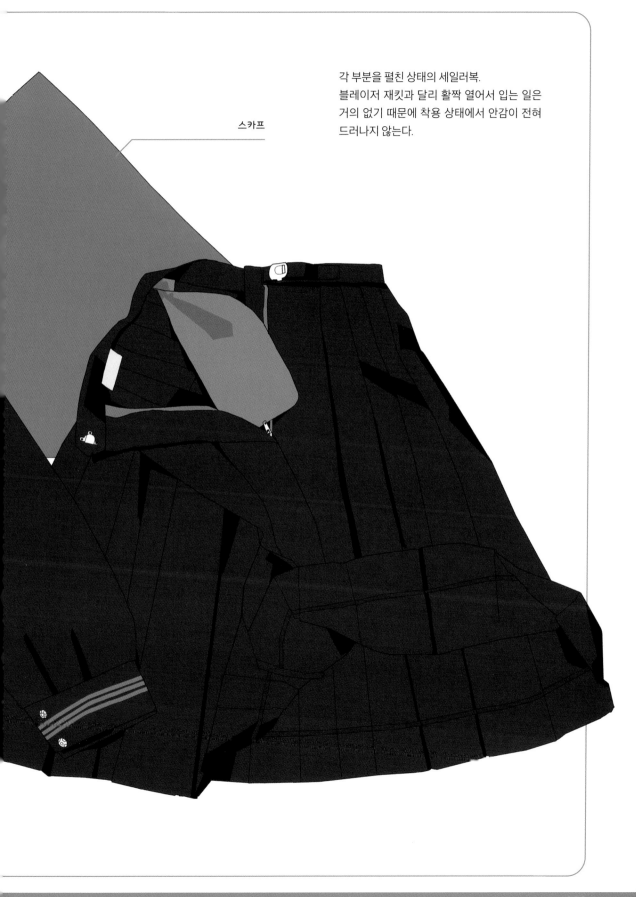

각 부분을 펼친 상태의 세일러복.
블레이저 재킷과 달리 활짝 열어서 입는 일은
거의 없기 때문에 착용 상태에서 안감이 전혀
드러나지 않는다.

스카프

계절별 세일러복

동복

주로 10월부터 5월까지 착용한다.
제법 두껍고 무게가 있다. 주요 소재는 폴리에스테르와 모이다.

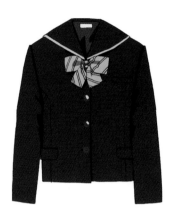
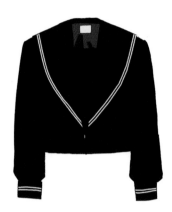

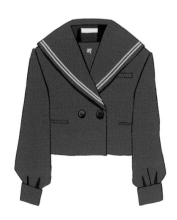
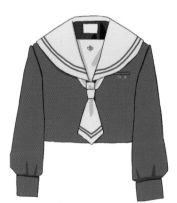
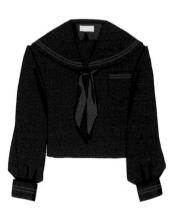

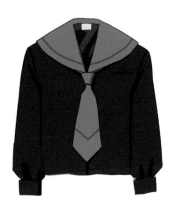
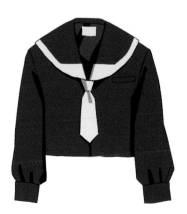
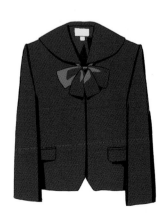

주로 6월부터 11월까지 착용한다.
통기성이 좋고 가볍다. 주요 소재는 폴리에스테르와 면이다.

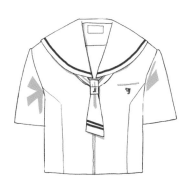
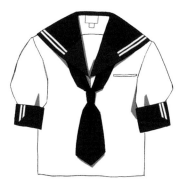
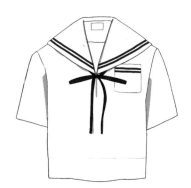

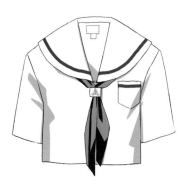
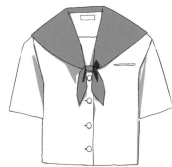
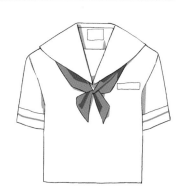

춘추복

각 시기의 기온에 알맞게 착용한다.
하복에 긴소매를 붙인 디자인이므로, 마찬가지로 옷감도 주로 얇은 것을 사용한다.

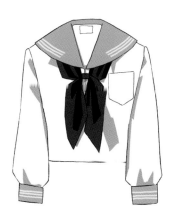

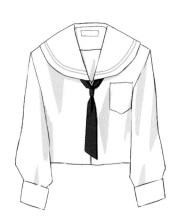

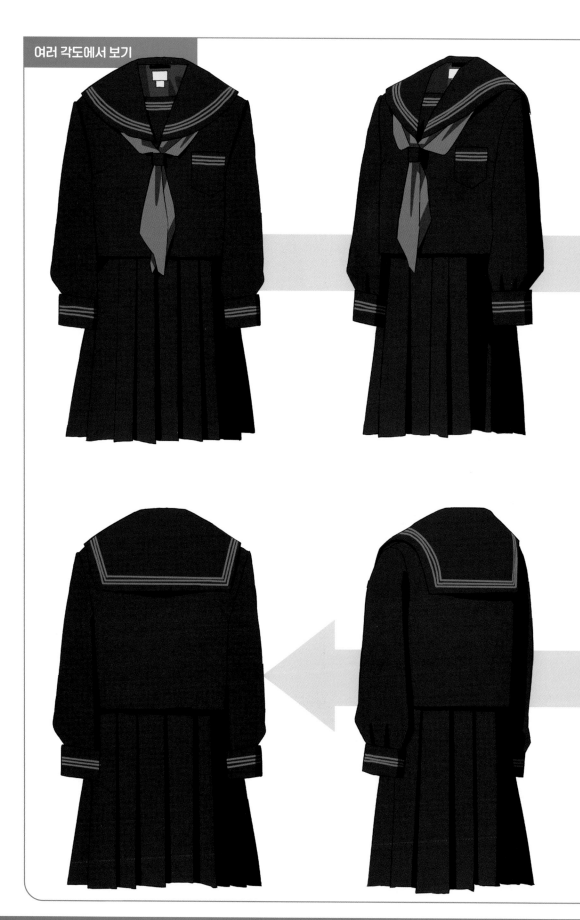

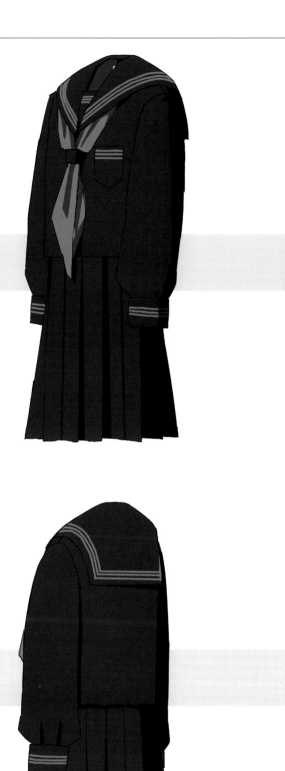
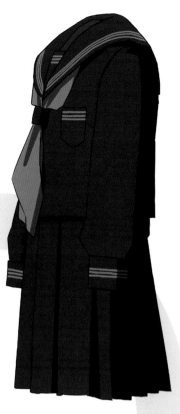
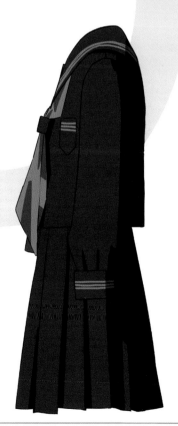

세일러칼라

세일러칼라는 뒤쪽이 사각형이고 앞쪽이 브이(v)넥인 큰 옷깃을 가리킨다.
이 특징적인 깃 모양은 해군 병사가 항해 중에 큰 깃을 세워서 지령이나 소통을 쉽게 할 수 있도록 돕는 목적이라는 설이 유명하다. 이 밖에도 바다에 추락했을 때 붙잡기 쉽다거나 항해 중에는 세탁이 불가능해 머리카락 얼룩으로 옷이 더러워지는 것을 막는 용도라는 설이 있다.
당연하게도 세일러칼라가 없는 세일러복은 존재하지 않으므로, '세일러복의 정체성'이라고 할 수 있는 무척 중요한 부분이다.

라인 장식

세일러칼라에는 대부분 라인 장식이 들어가 있다.
미국, 영국, 러시아 등 세계 여러 나라의 해군 제복은 보통 3줄이지만, 일본 교복에서는 라인이 없는 것부터 3줄까지 다양한 형태가 있다.
라인에는 '원통형 선', '평선' 2종류가 있고, 자세히 보면 차이를 인식할 수 있다.

■ 원통형 선
원통형의 선을 부착한 입체적인 라인 장식.

유연하게 구부릴 수 있어서 위 그림 같이 장식적으로 바느질해 붙일 수 있다.

■ 평선
평평한 테이프를 붙인 듯한 라인 장식.
원통형 선보다 라인이 굵다.

구부릴 수 없으므로 자르고 겹쳐서 모서리를 만든다.

■ 평선

세일러칼라 모양에 따른 분류와 패턴

세일러칼라의 모양은 지역마다 정해진 특색이 있어서
각 지명으로 명칭을 구분한다.

간토형

어깨너비보다 칼라가 작고, 모양은 곡선이 기본이지만 직선으로 된 것도 있다. V자로 파인 목둘레선이 가슴보다 위에 있다. 가슴바대가 있는 것과 없는 것이 모두 있다.

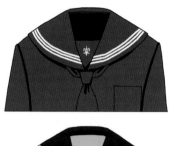 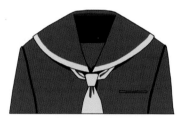 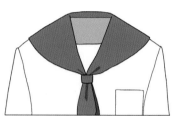

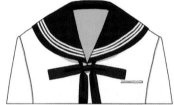 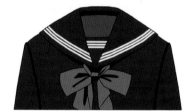 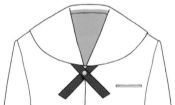

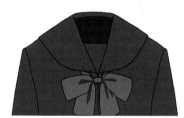 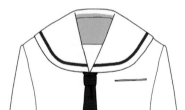 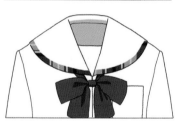

삿포로형

간토형과 마찬가지로 어깨너비보다 칼라가 작고, 곡선 또는 직선 모양이다. 목둘레선은 간토형보다 위에 있어서 가슴 부분이 많이 파이지 않은 것이 특징이다. 가슴바대가 필요 없을 정도로 목둘레선이 얕지만, 가슴바대가 있는 것도 있다.

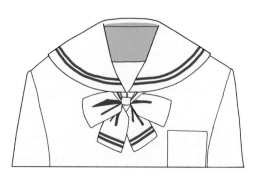 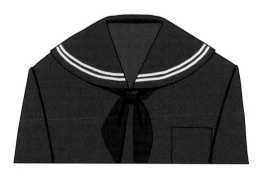

간사이형

어깨를 덮을 정도로 칼라가 크고, 간토형보다 완만한 곡선 또는 직선 모양이다. 목둘레선은 간토형보다 깊어서 가슴까지 내려오는 것이 많다. 가슴이 깊게 파인 만큼 대부분 가슴바대가 붙어 있다.

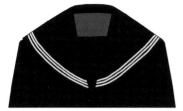
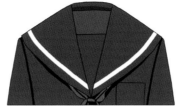
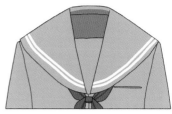

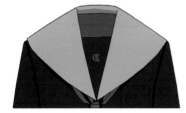
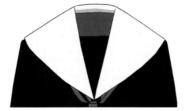
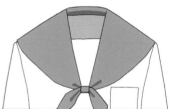

나고야형

간사이형과 마찬가지로 어깨를 덮을 만큼 칼라가 크고, 목둘레선이 간사이형보다 깊은 V자인 것이 특징이다. 따라서 가슴바대는 필수이다. 흰색 '옷깃 커버'를 붙이는 것도 많다.

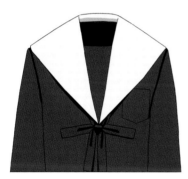
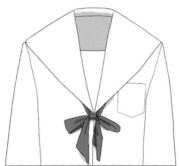

변형형

일반적인 세일러칼라에서 변형된 모양의 대표적인 옷깃.

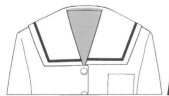
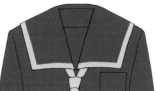
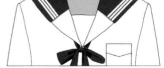

사각깃

사각형에 가까운 타입. 변형형 중에서는 비교적 흔하게 볼 수 있다.
해군 유니폼으로서는 정통적인 디자인이 아니지만,
19세기에는 이미 아동복으로 존재했다.

연결깃

도중에 다른 모양으로 바뀌는 디입. 이어 붙인 아래쪽에는
라인 장식이 들어가지 않는다. 블레이저의 라펠(아래 깃→47쪽)에
해당하는 부분이다. 프랑스 해군의 전통적인 옷깃 모양이다.

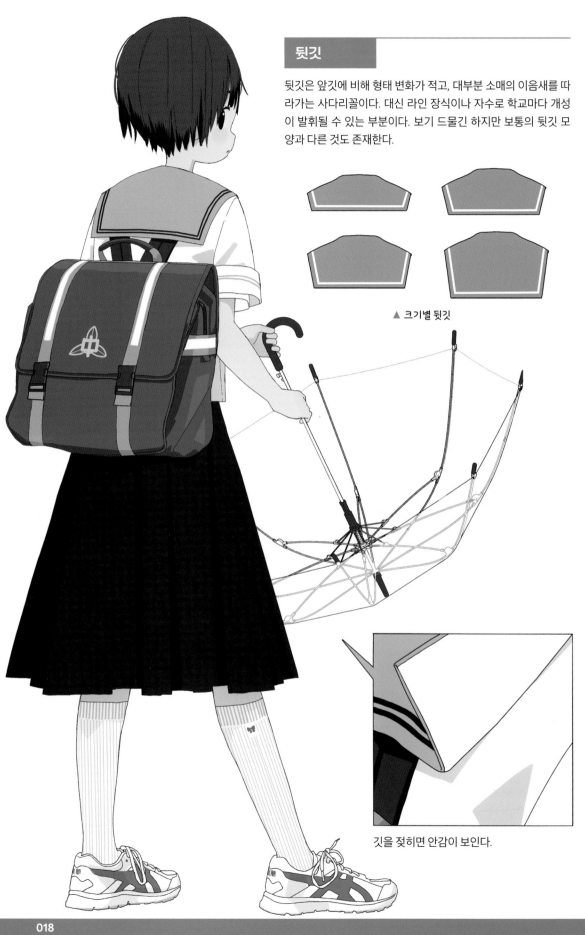

뒷깃

뒷깃은 앞깃에 비해 형태 변화가 적고, 대부분 소매의 이음새를 따라가는 사다리꼴이다. 대신 라인 장식이나 자수로 학교마다 개성이 발휘될 수 있는 부분이다. 보기 드물긴 하지만 보통의 뒷깃 모양과 다른 것도 존재한다.

▲ 크기별 뒷깃

깃을 젖히면 안감이 보인다.

■ 다양한 라인 장식

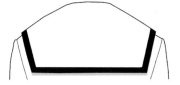

파이핑

옷깃 테두리를 강조하는 라인 장식.

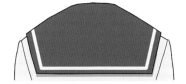

1줄

2차 세계 대전 당시 물자 절약을 목적으로
많은 학교에 채택되었다고 알려져 있다.
물론 현재는 순수하게 디자인으로서 활용된다.

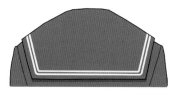

2줄

3줄 다음으로 많이 볼 수 있다.
참고로 일본 해상 자위대의
세일러복은 2줄이다.

3줄

'세일러복'으로 가장 일반적인 줄 개수다.

끊어짐형

라인이 도중에 끊어져 있다.

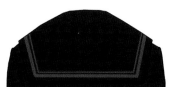

모자(母子)선

굵은 선과 가는 선의 조합이다.

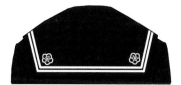

자수

교표와 같은 학교 관련 문양이 새겨져 있다.

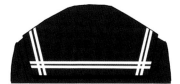

정(井)자형

라인 두 줄이 모서리에서 서로 교차된다.

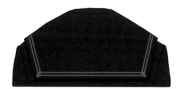

루프

라인의 모서리 부분이 고리 모양이다.
원통형 선 특유의 처리 방식이다.

■ 변형형

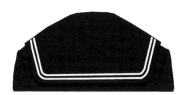

모서리가 둥근 형

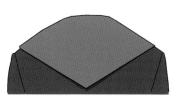

삼각형

오각형

원형1

원형2

가슴바대

의복에서 '가슴바대'는 대부분 세일러복에서만 볼 수 있다. 단순히 깊게 파인 가슴 부분을 가리는 용도라고 생각하기 쉬운데, 굳이 가슴바대를 붙여야 할 정도로 특수한 칼라 모양을 한 이유는 세일러복이 해군의 제복으로 탄생한 것과 관련이 있다.

병사가 바다에 빠졌을 때 옷을 입은 상태에서는 헤엄을 치는 데 지장이 있다. 따라서 넓게 열린 칼라를 통해 쉽게 찢어서 벗을 수 있도록 고안하여 탄생한 것이 '세일러 칼라'라고 알려져 있다.

■ 가슴바대의 유무

세일러칼라의 크기(특히 목둘레선이 얕게 파인 간토형과 삿포로형)에 따라서 생략될 수 있는 부분이다.
또한 중학교에서는 체육복이나 블라우스 등의 이너웨어 착용을 전제로 가슴바대가 없는 것도 있다.

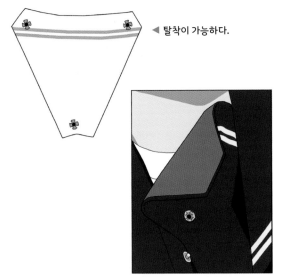

◄ 탈착이 가능하다.

▲ 동복의 가슴바대에는 안감이
　있기도 하다.

■ 탈착

가슴바대는 한쪽이 옷깃에 고정되어 있거나 똑딱단추로 완전히 분리되는 두 가지 타입이 있다.
분리되는 타입은 학생 자신의 판단하에 착용하지 않을 수도 있다.

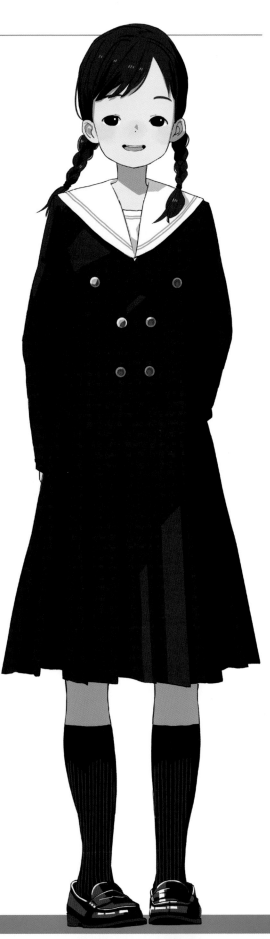

■ 가슴바대의 디자인

옷깃과 마찬가지로 라인 장식, 교표나 이니셜, 그 외 상징 마크가 들어간 것, 아무것도 없는 것이 있다.
특히 '가슴바대의 닻 마크'는 19세기부터 볼 수 있는 세일러복의 유서 깊은 디자인이다.

라인 장식

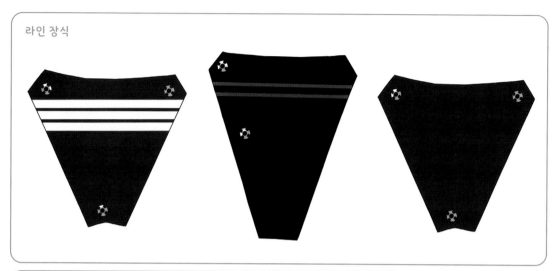

교표

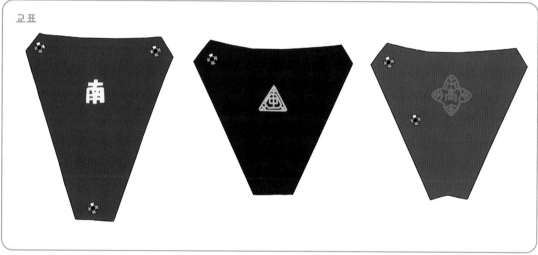

학교 이니셜

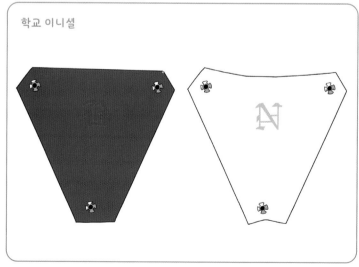

닻 마크

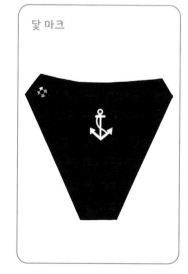

옷깃 커버

세일러칼라 위에 덧씌워서 사용하는 '옷깃 커버'.
탈부착이 쉬워서 세일러복을 자주 세탁하지 않아도 옷깃의 청결함을 유지할 수 있다.
고등학교에 입학할 때 학교에 따라서는 기성품인 세일러복이나 중학교에서 입었던 세일러복에 학교에서 정한 옷깃 커버
만 부착하면 지정 교복으로 인정해 주는 경우도 있어서 경제적인 이점도 있다.
옷깃 커버는 기본적으로 계속 부착한 상태지만, 식전이나 콩쿠르 같은 공식적인 자리에서는 부착하지 않는 학교도 있다.

옷깃 커버는 보통 단추나
똑딱단추로 부착한다.

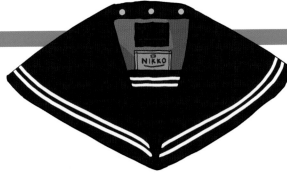

◀ 일반적인 옷깃 커버는 동복에만 사용되므로 짙은 남색처럼 어두운색
의 옷깃 위에 밝은색(대부분 흰색, 파란색, 회색) 커버를 씌운다. 나고야 지
역은 보통 흰색이고, 오사카 지역은 파란색 계열이 많다. 나고야에서
는 졸업식 때에 흰색 옷깃 커버를 색종이처럼 모아서 축하 문구를 쓰
는 독특한 문화가 있다.

▶ 세일러복 칼라에도 라인 장식이 있고
커버에도 동일한 장식이
있는 조합도 있다.

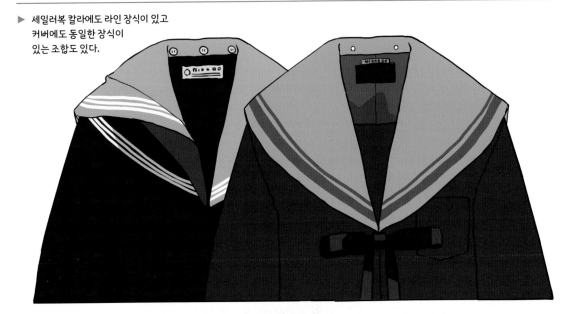

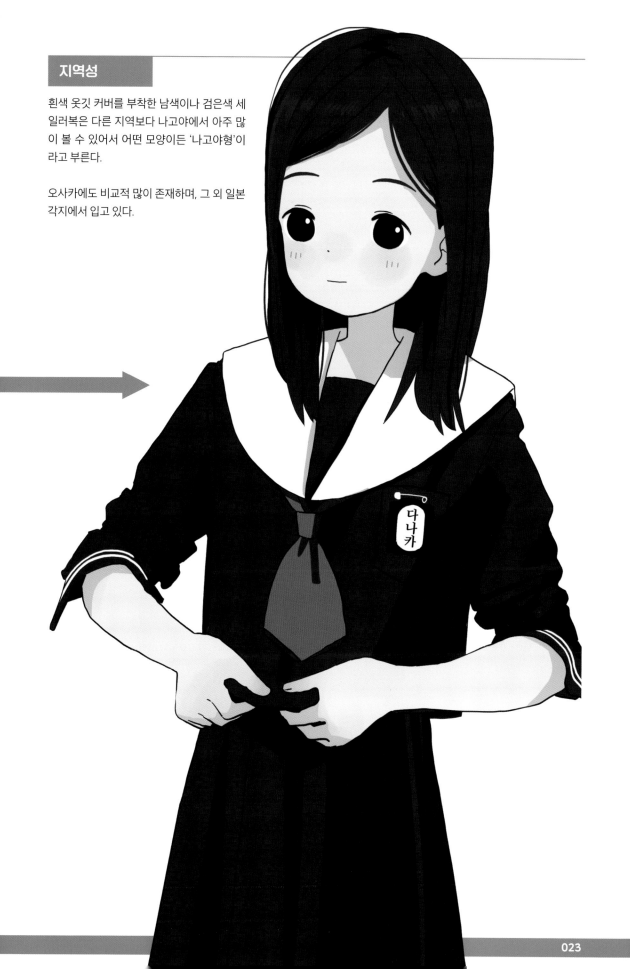

지역성

흰색 옷깃 커버를 부착한 남색이나 검은색 세일러복은 다른 지역보다 나고야에서 아주 많이 볼 수 있어서 어떤 모양이든 '나고야형'이라고 부른다.

오사카에도 비교적 많이 존재하며, 그 외 일본 각지에서 입고 있다.

디태처블 타이(리본/기타)

처음부터 매듭의 형태로 만들어져서 일일이 묶을 필요가 없다. 그 중에서 리본형 타이는 오래전부터 있었던 스카프(삼각 타이)
나 넥타이형과는 다르게 새로운 느낌을 연출할 수 있어서 최근 세일러복에서 많이 채택되고 있다. 블레이저의 디태처블 타이
와 큰 차이는 없다. 보통의 세일러복에서는 무늬가 없는 타이가 많고, 블레이저의 요소를 적용한 재킷형 세일러복에서는 레
지멘탈 스트라이프(→53쪽)도 많다. 리본형 타이는 54쪽에서 자세히 알아보자.

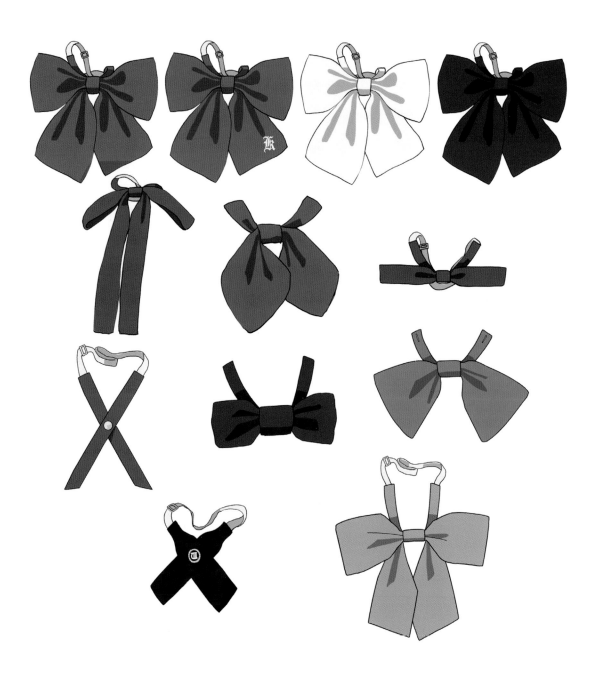

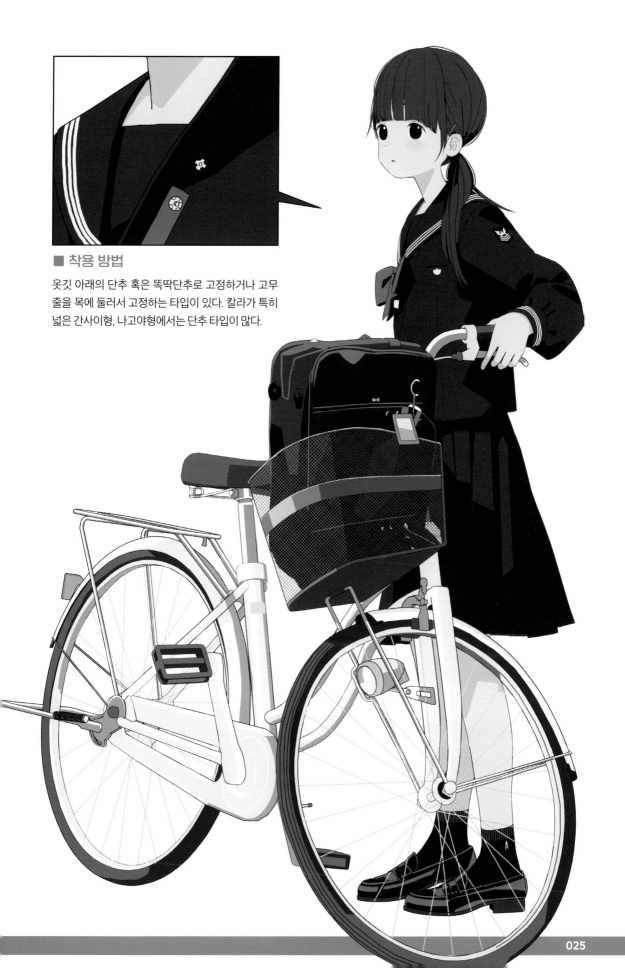

■ 착용 방법

옷깃 아래의 단추 혹은 똑딱단추로 고정하거나 고무
줄을 목에 둘러서 고정하는 타입이 있다. 칼라가 특히
넓은 간사이형, 나고야형에서는 단추 타입이 많다.

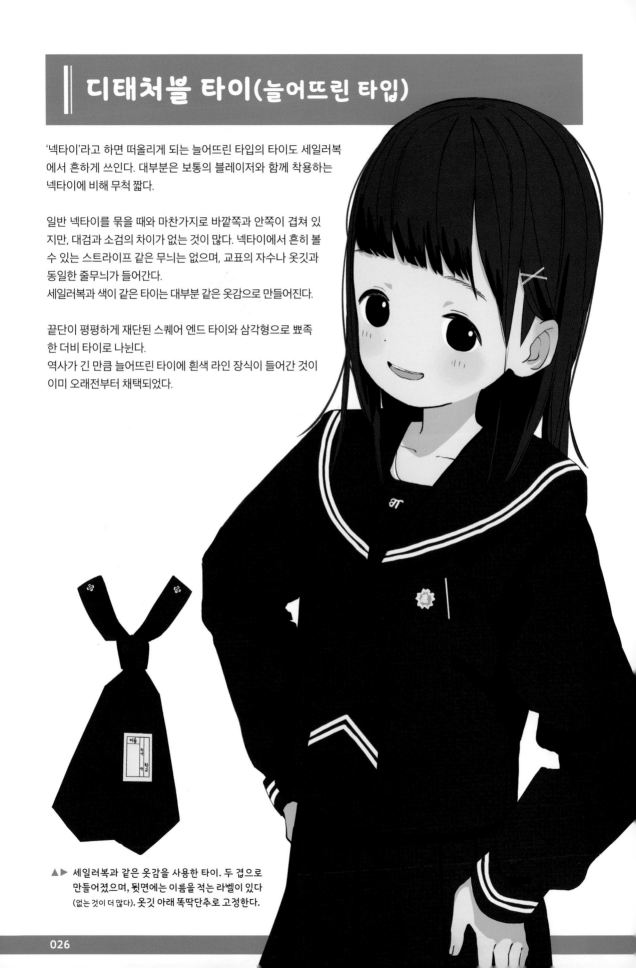

디태처블 타이(늘어뜨린 타입)

'넥타이'라고 하면 떠올리게 되는 늘어뜨린 타입의 타이도 세일러복에서 흔하게 쓰인다. 대부분은 보통의 블레이저와 함께 착용하는 넥타이에 비해 무척 짧다.

일반 넥타이를 묶을 때와 마찬가지로 바깥쪽과 안쪽이 겹쳐 있지만, 대검과 소검의 차이가 없는 것이 많다. 넥타이에서 흔히 볼 수 있는 스트라이프 같은 무늬는 없으며, 교표의 자수나 옷깃과 동일한 줄무늬가 들어간다.
세일러복과 색이 같은 타이는 대부분 같은 옷감으로 만들어진다.

끝단이 평평하게 재단된 스퀘어 엔드 타이와 삼각형으로 뾰족한 더비 타이로 나뉜다.
역사가 긴 만큼 늘어뜨린 타이에 흰색 라인 장식이 들어간 것이 이미 오래전부터 채택되었다.

▲▶ 세일러복과 같은 옷감을 사용한 타이. 두 겹으로 만들어졌으며, 뒷면에는 이름을 적는 라벨이 있다 (없는 것이 더 많다). 옷깃 아래 똑딱단추로 고정한다.

더비 타이

끝이 칼처럼 뽀족한 타입. 영국의 '더비 경마장'에서 유행한 것에서 유래한 명칭이다.

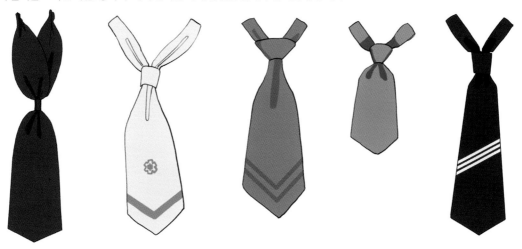

스퀘어 엔드 타이

끝이 수평으로 재단된 타입. 비스듬히 자른 것은 '커트 타이'라고 부른다.

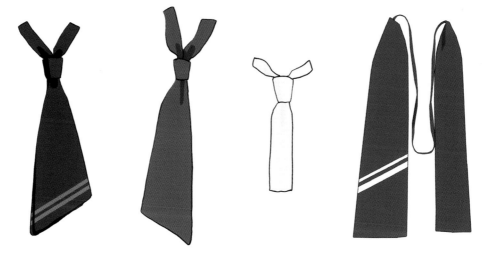

세로 연결형 타이

안쪽 검이 더 길고, 두 검이 세로로
이어지는 타입.

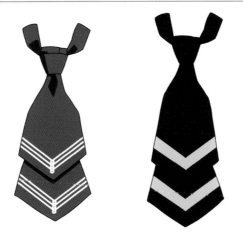

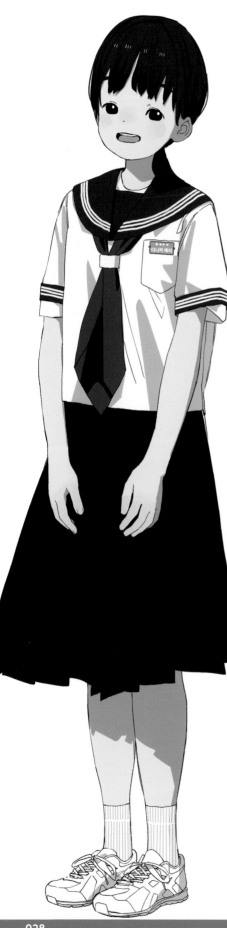

스카프

'스카프'는 방한이나 장식을 목적으로 목에 두르는 정사각형 혹은 직사각형의 얇은 천이다. 그러나 세일러복에 두르는 스카프는 일반적으로 삼각형인 것이 많아서 '삼각 타이'라고도 부른다. 세일러복의 매듭 스카프는 단순 장식용이 아니라 원래는 해군 병사들이 땀을 닦을 때 사용하는 매우 실용적인 용도였다고 알려져 있다.

스카프의 색

스카프는 보통 남색(파란색), 검은색, 흰색, 빨간색이다. 그 외에 녹색이나 갈색도 있다. 재질은 비단이나 나일론이며, 비단 소재는 광택이 고급스러운 것이 특징이다.

스카프 고정부

스카프는 묶어서 착용하는 것 외에도 묶지 않고 늘어뜨린 상태로 세일러복에 달린 스카프 고정부로 감싸는 방식이 있다. 스카프 고정부에는 대부분 교표나 이니셜이 새겨지며 세일러복 디자인에서 중요한 포인트다.

스카프의 모양과 크기

묶은 상태에서는 파악하기 어렵지만 펼치면 무척 크다는 것을 알 수 있다. 형태는 이등변삼각형으로, 밑변의 길이는 보통 120cm이다. B5사이즈 노트와 비교해 보면 꽤 크다는 것을 알 수 있다.

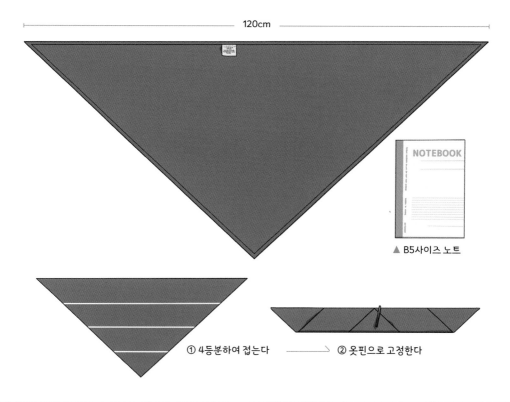

120cm

▲ B5사이즈 노트

① 4등분하여 접는다 ⟶ ② 옷핀으로 고정한다

스카프의 사용법

스카프는 보통 위 그림처럼 4번 접어서 사용한다. 접은 뒤에 옷핀으로 고정하면 착용할 때 편리하다. 참고로 접지 않거나 접는 횟수를 줄이면 뒷깃에서 삼각형이 튀어나온 형태로 만들 수 있다. 이런 방식은 시대적인 유행이나 지역 특성과 관련되어 있으며 2010년대부터는 잘 보이지 않는다. 이는 '연인 모집 중'이라는 사인이었다는 도시전설(?)도 있다.

다양한 매듭법

스카프 매듭을 묶는 방식은 시대와 학교의 문화, 유행을 반영한다. 상급생이 될수록 옷깃 밖으로 나오는 스카프가 짧아지거나(깃 속에서 묶어서 짧게 줄인다) 세일러복에 스카프 고정부가 있어도 무시하고 매듭을 짓는 등 다양한 방식이 있다. 물론 변칙을 공식적으로 허용하지 않고 매듭법을 따로 규정하는 학교도 있다.

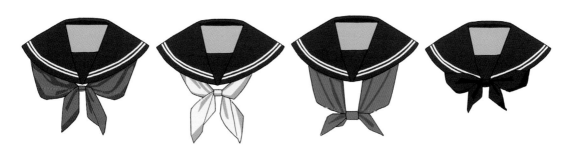

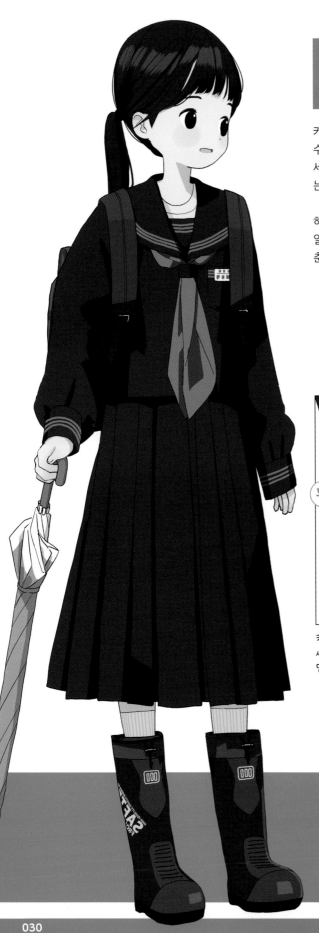

커프스

커프스란 '소맷부리'를 뜻하는 '커프' 양쪽을 한번에 복수형으로 부르는 이름이다.

세일러복 커프스의 특징은 숨겨진 단추(똑딱단추)다. 이는 커프스가 있는 와이셔츠나 블라우스와의 차이점이다.

하복(반소매)은 커프스를 생략하는 것이 많으며 재킷형 세일러복을 제외한 동복에는 반드시 있다. 특히 하복이나 춘추복에는 탈부착이 되는 커프스도 있다.

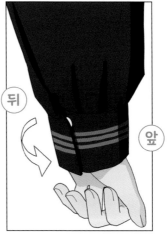

커프스가 벌어지는 위치는 안쪽(차렷 자세에서 몸에 닿는 부분)이며, 단추를 잠그면 뒤쪽 면이 앞쪽 면 위로 올라간다.

다양한 커프스

디자인의 특징은 칼라와 마찬가지로 대부분 라인 장식이 들어가 있다.
보통은 줄들이 서로 평행하게 배치되지만 드물게 수직 방향으로 들어간 것도 있다.

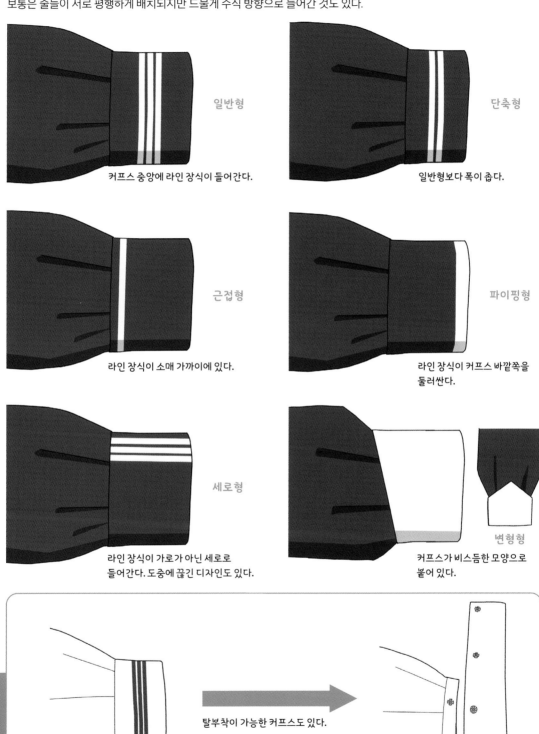

일반형
커프스 중앙에 라인 장식이 들어간다.

단축형
일반형보다 폭이 좁다.

근접형
라인 장식이 소매 가까이에 있다.

파이핑형
라인 장식이 커프스 바깥쪽을
둘러싼다.

세로형
라인 장식이 가로가 아닌 세로로
들어간다. 도중에 끊긴 디자인도 있다.

변형형
커프스가 비스듬한 모양으로
붙어 있다.

탈부착이 가능한 커프스도 있다.

이너웨어

중학교나 고등학교에서 처음 세일러복을 입을 때 옷 속에 무엇을 받쳐 입어야 할지 의문이 생길 수 있다. 세일러복은 다른 교복과 달리 목둘레선이 파여서 속옷이 겉으로 드러날 수 있기 때문이다.

중학교에서는 체육복을 받쳐 입고 당당하게 드러낸 채로 착용하는 학생도 많다. 특히 추운 지역에서는 세일러복 안에 블라우스를 겹쳐 입는 독특한 방식을 볼 수 있다. 또한 블레이저 재킷 디자인을 섞은 세일러복 안에는 블라우스를 착용하기도 한다(오른쪽 그림).

고등학교에서는 이너웨어가 칼라 밖으로 드러나는 옷차림은 전혀 없고, 기본적으로 V넥이나 목둘레가 넓은 이너웨어를 선택한다.

▲ 세일러복 안에 블라우스를 착용했다.

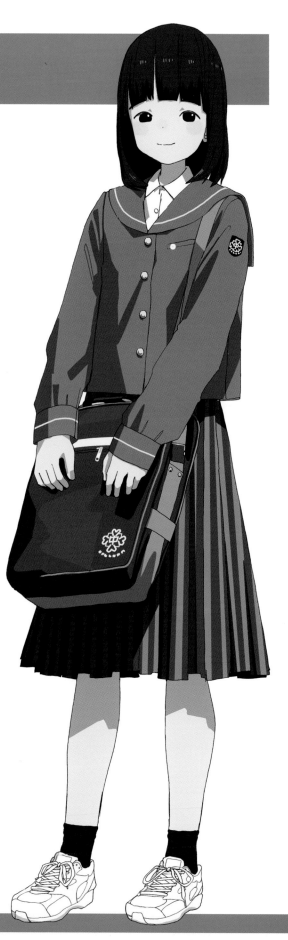

블라우스

어디까지나 '세일러복의 이너웨어로서 블라우스를 입는' 착용 방식이며, 타이는 세일러칼라에 묶는다. 세일러복이 싱글 혹은 더블브레스트(64쪽 참조) 모양이고, 타이를 블라우스에 묶는 경우 세일러칼라가 달린 블레이저의 일종으로 분류해야 한다는 의견도 있다.

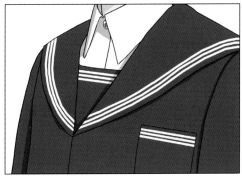

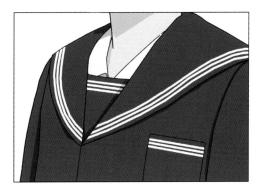

셔츠칼라

플랫칼라

체육복

흰색(하얀 하복이라면)이라면 특별히 눈에 띄지 않지만, 목둘레에 색이 있는 체육복은 마치 세일러복 디자인의 일부처럼 도드라진다.

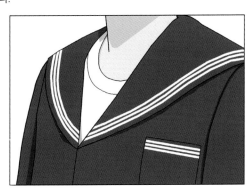

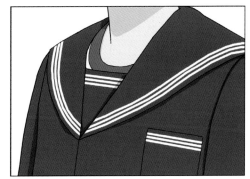

세일러복의 이너웨어

주로 교복 판매점에서 세일러복 이너웨어를 찾을 수 있는데, '세일러즈 이너' 등의 상품명으로 교복과 함께 판매되고 있다. 칼라 밖으로 삐져나오지 않는 큰 V넥이 특징이다. V넥의 '세일러복 전용 민소매'도 있다.

봉제

요크

요크란, 어깨나 가슴 등에 다른 옷감으로 바꿔 대는 것을 가리킨다. 옷이 신체 굴곡에 맞게 밀착되게 하는 것 외에도 장식 목적을 가지고 있다. 세일러복의 요크는 대부분 가슴에 들어가며 중심 부분이 약간 아래로 돌출되는 곡선 혹은 V자형이 많다. 또한 요크는 보통 여밈 없이 머리부터 입는 풀오버형 세일러복에만 들어간다.

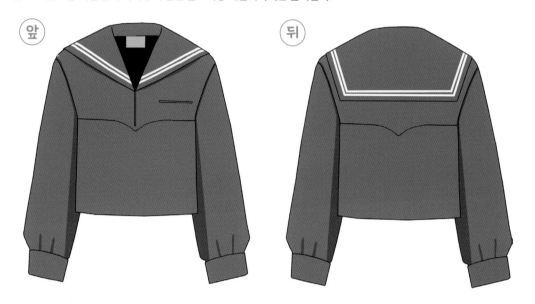

패널 라인

패널 라인이란, 실루엣이 아름답게 보이도록 별도의 천을 이어 붙여서 옷의 입체감을 살리는 세로선을 가리킨다. 특히 앞트임이 있는 블레이저 디자인을 접목한 세일러복에서 흔히 볼 수 있다. 자세한 내용은 57쪽에서 살펴보자.

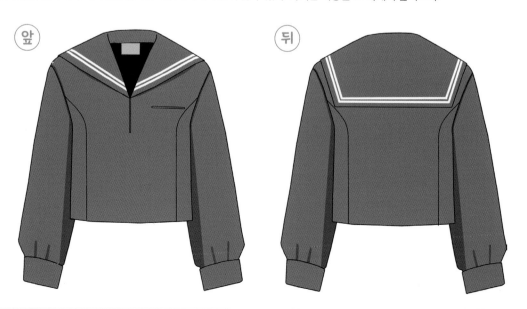

다트

다트란, 체형에 알맞게 옷의 입체감을 더하는 목적의 재봉선을 가리킨다. 세일러복에서는 웨이스트 다트와 사이드 다트가 주로 쓰인다. 둘 다 넣는 일은 거의 없다.

■ 웨이스트 다트

밑단에서 버스트포인트로 향하는 다트.
허리의 굴곡을 드러내는 것이 목적이다.

■ 사이드 다트

암홀 아래의 옆 솔기에서 가슴 쪽으로 향하는 다트.
비스듬히 위로 향하는 것과 평행하게 잡은 것이 있다. 보통 앞몸판에만 들어간다.

심

심(솔기)이란 이음새를 뜻한다. 세일러복에는 어깨, 옆구리, 소매 좌우에 하나씩 들어가는 것이 기본이다. 등솔기는 없는 것이 많다. 참고로 세일러복의 소매는 블레이저에 비해 품이 넉넉하고 여유가 있는 편인데, 이는 블레이저의 소매가 '두 장 소매(테일러드 슬리브)', 세일러복의 소매가 '한 장 소매(원피스 슬리브)'인 것과 관계가 있다. 한 장 소매란, 소매가 한 장의 천으로 만들어져 있고 이음새가 하나뿐인(겨드랑이 아래로 뻗은) 소매다. 좀 더 탄탄한 재봉으로 만들어진 두 장 소매에 비해 품이 넉넉한 것이 한 장 소매의 특징이다.

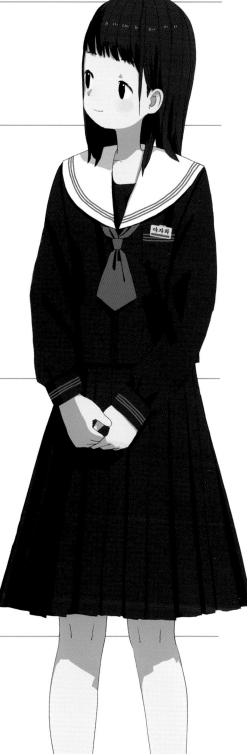

세일러복의 역사

【19세기~20세기 초】세일러복이 일본에 들어오기 이전

■ 영국 해군 제복의 탄생

세일러복은 19세기 전반에 영국 해군에서 수병(sailor)이 갑판 위에서 입는 제복으로 탄생했다. 처음부터 현재의 형태였던 것은 아니다. 예를 들어 세일러복에서 특징적인 뒷깃은 처음에는 둥근 모양이었지만 남성도 쉽게 자르고 이어붙일 수 있도록 네모난 모양으로 바뀌었다고 알려져 있다. 칼라의 라인 장식은 처음부터 3줄이었지만, 2줄로 할지 3줄로 할지에 대한 논쟁이 있었다고 한다. 이러한 변화를 겪은 세일러복이지만, 등장하자마자 정식 제복으로 채택되지는 않았다.

■ 아동용 세일러복의 인기

세일러복의 대중화에 영향을 미친 중요한 사건이 일어난다. 1846년 당시 영국 여왕 빅토리아는 아들인 에드워드 왕자를 왕실 요트에 태우면서 수병의 제복을 참고해 아동용으로 만든 세일러복을 입혔다. 남편을 놀라게 할 목적으로 입힌 것이었지만, 함께 모인 다른 선객들도 환호성을 지르며 기뻐했다. 그래서 화가에게 세일러복 차림의 에드워드 왕자 초상화를 그리게 했다. 이는 세일러복이 상류층 아동복으로 유행하는 계기가 되었고 대중적으로도 퍼졌다.

◀ 에드워드
왕자가 입은
세일러복
(1846년)

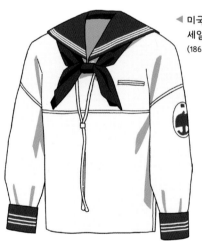

◀ 미국 해군의
세일러복
(1862년)

■ 해군 제복, 아동복으로서 세계로 확산

1857년, 영국 해군은 기존에 보급되었던 세일러복 디자인을 정식 제복으로 채택하여 처음으로 복장을 통일했다. 당시 영국은 압도적인 해군력을 보유했으며, 이후 일본을 포함한 타국의 해군들도 앞다퉈 흉내를 냈다. 20세기 초부터는 세일러복 열풍이 영국에만 그치지 않고 전 세계에 확산되어 아동복으로서도 세계적인 인기를 끌었다.

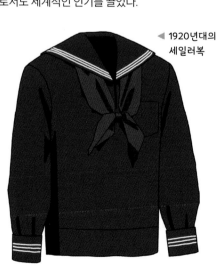

◀ 1920년대의
세일러복

【20세기 전반】일본에 교복으로 도입되다

일본의 학교에는 1905년에 '체육복'으로 세일러복이 처음 도입되었다. 이 체육복의 세일러칼라는 지금은 드물게 볼 수 있는 앞깃이 각진 타입이었다. 1920년 교토 지역에서 통학용 교복으로는 최초로 세일러복(원피스형)이 채택되자, 1921년에 후쿠오카와 아이치의 사립 여학교에서도 차례로 투피스형이 채택되었다. 모두 기독교 계열 학교였는데, 외국인인 학교 관계자가 새로운 의상 디자인의 정보와 유통에 접근하는 데 유리하게 작용한 결과로 알려져 있다. 당시의 세일러복은 길이가 긴 것이 많았고, 현재의 블레이저처럼 아랫배 부근까지 내려오는 것을 흔히 볼 수 있었다.

【20세기 중반】현재와 같은 디자인으로 전국에 보급되다

세일러복은 1920년대 모색기를 거쳐 1930년에는 현재와 거의 동일한 형태
가 되었다. 이 시기의 교복 타이는 스카프를 묶는 형식이 많았지만 넥타이형
도 보이기 시작했다. 세일러복은 1930년대에 일본에서 여자 고등학교의 가
장 일반적인 교복이 되었고, 현(県) 단위로 교복이 세일러복으로 통일되는
움직임까지 나타났다. 이는 세일러복이 여학생들에게 인기가 높았던 데다
봉제가 쉽고 제작에 사용되는 옷감이 적어서 전쟁을 앞두고 군수품을 우선
하고 싶었던 군부의 입장에서 편리했기 때문이다. 그러나 1941년부터 전
국적으로 신입생 교복이 '숄칼라'로 통일되고 나서, 세일러복은 잠시 자취
를 감춘다. 태평양 전쟁이 끝난 이후 세일러복은 다시 여학교 교복의 주역
으로 부활했다. 지금까지의 여자 고등학교, 남자 고등학교의 교복뿐 아니
라 새로운 학제의 '중학교(학제개혁 이후에 생긴 새로운 학제의 중학교. 13세~17세
까지의 여학생이 다녔던 여자 고등학교와 같은 연령대의 남학생이 다니던 과거 학제의 중학
교에서 분리했다)'의 교복으로도 널리 채택되어 보편적인 교복이 되었다.

【20세기 후반】변형 세일러복의 유행과
고등학교 교복에서 도태되다

세일러복은 중고등학교를 구분하지 않고 보급되면서 교복의 대명사가 되었
는데, 1970년대에 들어오면서 '스케반'과 '변형 교복'(73쪽 참조)이라고 불리
는 세일러복과 스탠드칼라 모양으로 칼라의 길이를 줄이는 수선 방식이 유
행해 문제가 되었다. 교복 업체는 교복의 표준 규격을 만들고 변형 교복을
제조하는 업체를 퇴출하려는 동시에, 세일러복과 스탠드칼라와 같은 '옛' 교
복을 대체하는 스타일을 제시하기 시작했다. 그리고 1980년대 중반에 블레이저와 타탄체크 스커트를 채택한 혁신적인 교
복이 등장해 성공을 거두자, 고등학교 교복은 빠르게 블레이저 스타일로 대체되며 세일러복이 점차 줄어들게 되었다(모델 체
인지 열풍). 그러나 이러한 움직임은 교복 디자인 변경으로 인해 인기를 얻어 학생 수가 늘어나는 이점이 있었던 고등학교에 머
물렀으며, 공립 중학교에서 세일러 교복은 1950년대 이후 부동의 1위를 지켰다.

【21세기 초】세일러복이 진화하다

블레이저에 계속 밀려나고 있던 추세에 새로운 타입의 세일러복이 확산되기 시작했다. 세일러복에 블레이저의 요소를 융합
한 디자인으로, 블레이저가 압도적 우위에 있는 상황 속에서도 일정한 존재감을 드러냈다.

■ 세일러복과 블레이저의 융합

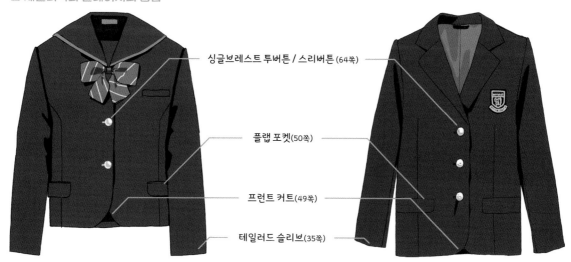

싱글브레스트 투버튼 / 스리버튼 (64쪽)

플랩 포켓(50쪽)

프런트 커트(49쪽)

테일러드 슬리브(35쪽)

※ 세일러복과 세일러 블레이저
세일러복에 블레이저의 특징이 융합된 것과 블레이저 재킷에 세일러칼라를 적용한 디자인(세일러 블레이저)은 구별된다.
이 책에서는 '세일러칼라이며 속에 블라우스를 입지 않아도 되는 것을 전제로 만들어진' 디자인을 세일러복이라고 정의한다.

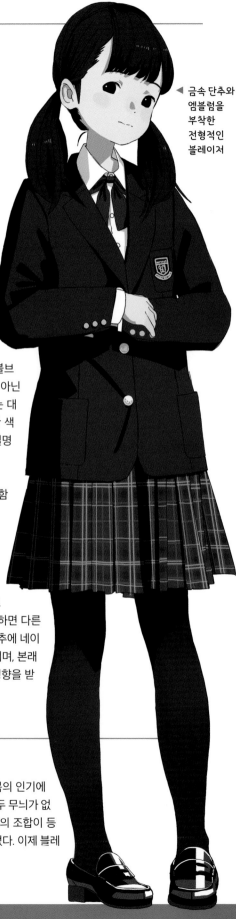

▲ 금속 단추와
엠블럼을
부착한
전형적인
블레이저

블레이저란

전형적인 블레이저는 아래와 같은 특징이 있다.

1. 금속제 스냅 단추 (구멍을 내지 않고 부착하는)
2. 여유가 있는 실루엣
3. 가슴에 붙은 엠블럼
4. 테일러드칼라
5. 허리 정도의 길이

그런데 교복에서는 '재킷'에 포함되는 모든 것을 블레이저라고 부르는 경향이 있다. 따라서 이번 항목에서 엄밀하게 '블레이저'는 아니지만 '칼라가 있는 재킷'도 함께 설명한다.

칼라가 없는 타입은 '칼라리스 재킷(96쪽)'을 참조하자.

블레이저의 2가지 근원

블레이저에는 단추가 1열로 달린 싱글브레스트, 2열로 달린 더블브레스트가 있다. 여기에는 단순히 '단추의 개수'를 나타내는 것이 아닌 블레이저의 근원이 숨겨져 있다. 먼저 싱글브레스트 블레이저는 대학교의 보트 클럽 유니폼으로 탄생했다. 불꽃(Blaze)처럼 새빨간 색이었던 탓에 '블레이저'라는 이름이 붙었다는 것이 정설이다. 일명 '스포츠 재킷'.

다음으로 더블브레스트 블레이저는 19세기 중반 영국 해군의 군함인 '블레이저호'의 제복으로 탄생해 '블레이저'라고 불리게 되었다.

이처럼 각각 전혀 다른 기원으로 생겨났음에도 불구하고 2가지모두 '블레이저'라는 명칭을 갖게 되었다(어디까지나 정설이다). 이름이 같아서 같은 종류로 분류하지만, 싱글브레스트 블레이저는 스포츠 분야에서, 더블브레스트 블레이저는 해상자위대를 포함한 전 세계 해군에서 현재까지도 쓰이는 만큼 엄밀하게 구분하면 다른것이다. 단, 싱글을 포함한 '블레이저'의 특징 중 하나인 '금속 단추에 네이비 색상'은 본래 해군 더블브레스트 블레이저의 전형적인 특징이며, 본래 스포츠 유니폼다운 컬러풀한 색의 싱글브레스트 블레이저가 영향을 받았다고 여겨지고 있다.

블레이저와 타탄체크 스커트

블레이저 교복은 1920년대에 등장한 이후 수십 년간 세일러복의 인기에 뒤처지는 존재였다. 그런데 80년대에 들어와 기존의 위아래 모두 무늬가 없는 네이비 블레이저 교복이 아닌 '블레이저와 타탄체크 스커트'의 조합이 등장하면서 폭발적인 인기를 얻었고, 단번에 교복계의 주역이 되었다. 이제 블레이저와 타탄체크 스커트는 떼려야 뗄 수 없는 관계이다.

블레이저 blazer

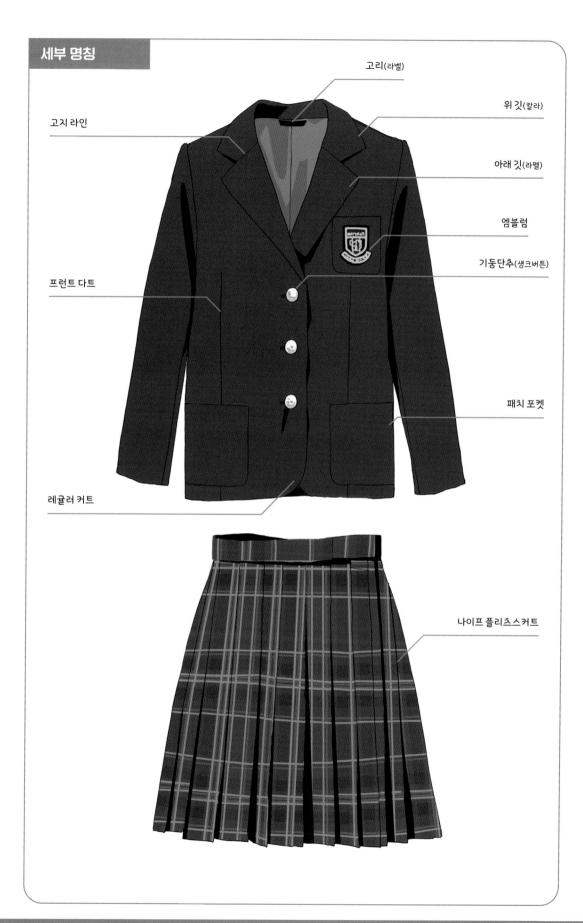

고리(라벨)

위 깃(칼라)

고지 라인

아래 깃(라펠)

엠블럼

기둥단추(생크버튼)

프런트 다트

패치 포켓

레귤러 커트

나이프 플리츠스커트

안감(등에는 안감을 대지 않음)

인사이드 브레스트 포켓

이름 라벨

품질 표시

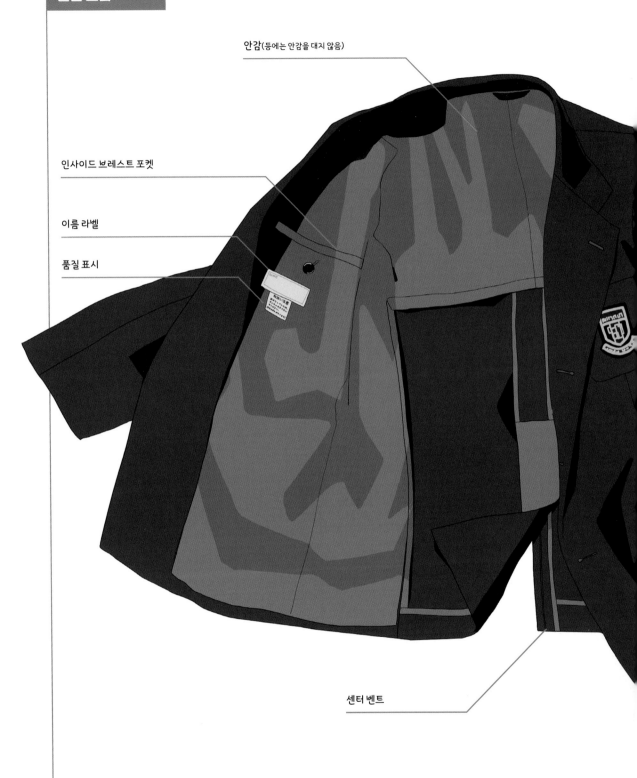

센터 벤트

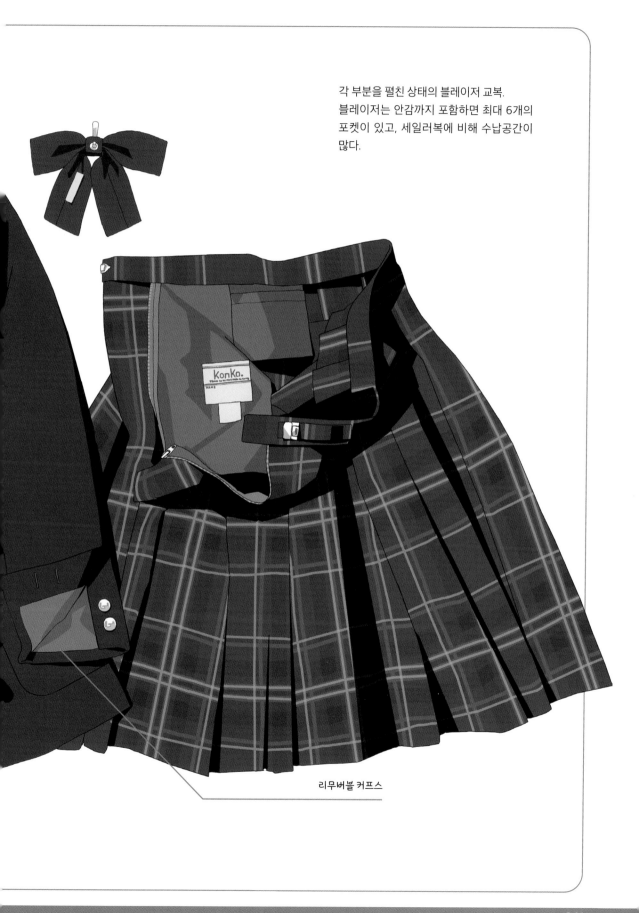

각 부분을 펼친 상태의 블레이저 교복.
블레이저는 안감까지 포함하면 최대 6개의
포켓이 있고, 세일러복에 비해 수납공간이
많다.

KonKo.

리무버블 커프스

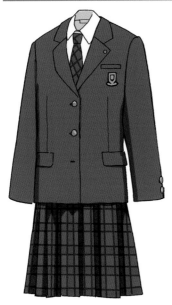

싱글브레스트

프런트(앞판)의 단추가 1열로 달린 스타일. 더블에 비해 가슴 부분의 트임이 깊으므로 안에 베스트(조끼)를 입는 교복의 대부분이 싱글브레스트 재킷을 채택한다.

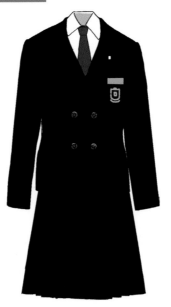

더블브레스트

프런트 단추가 2열로 달린 스타일. 싱글에 비해 앞판이 겹치는 면적이 커서 따뜻하다. 군복에서 유래한 중후한 스타일의 재킷이다.

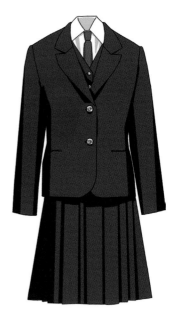

슈트(스리피스)

상의와 스커트로 같은 천을 사용한 것. '슈트'라고 하면 보통 직장인의 출근 룩이라는 이미지가 있어서 교복에는 잘 쓰지 않는 용어지만, 학교와 판매점에서 위와 같은 의미로 쓰이기도 한다. 재킷, 베스트, 스커트 세 가지의 조합을 '스리피스'라고 한다.

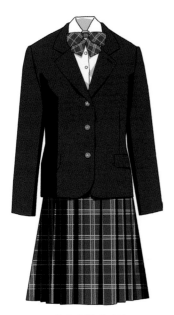

네이비 블레이저

네이비(남색)는 블레이저에서 가장 일반적인 색상이다. 1960년대에 젊은 층에서 큰 인기를 얻어 일본에 블레이저가 널리 보급되는 계기가 되었던 '아이비 패션'의 전형적인 아이템으로 알려져 있다.

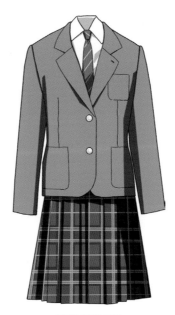

캐멀 블레이저

'캐멀'은 낙타털처럼 노란색에 가까운 갈색을 가리킨다. 블레이저의 색으로는 상당히 화려한 편이지만, 적지 않은 학교에서 교복으로 채택했다.

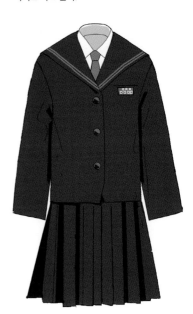

미디재킷(세일러 블레이저)

세일러칼라가 달린 재킷. 안에 블라우스를 입어야 하는 타입을 '세일러 블레이저'라고 부르며, 이는 블레이저의 일종으로 분류된다. 단독으로 입는 타입은 '세일러복'으로 칭한다.

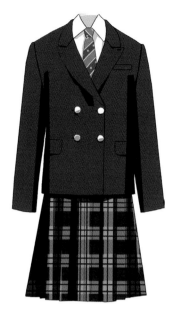

뉴포트 블레이저

4개의 단추 중에 2개를 여미는, 아래 깃 끝이 예각이 되는 피크트 라펠이 특징인 더블브레스트 블레이저. 4개의 단추는 정사각형 꼭짓점 위치에 배치되어 있다. '뉴포트'는 재즈 페스티벌로 유명한 미국 동해안의 뉴포트라는 지명에서 왔다.

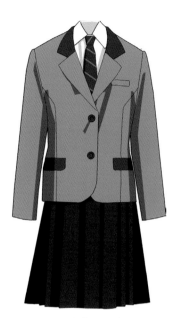

바이컬러 재킷

2가지 색으로 배색한 디자인의 재킷. 블레이저에서는 거의 볼 수 없다.

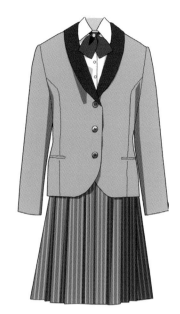

숄칼라 재킷

'숄칼라'는 숄을 어깨에 걸친 듯한 디자인의 옷깃. 예복인 턱시도에 많이 쓰인다.

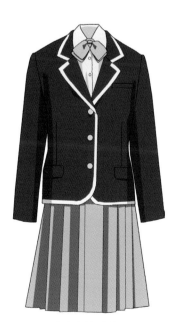

파이핑 블레이저

재킷 각 부분의 테두리를 눈에 띄는 색으로 감싼 디자인의 블레이저. 교복으로도 일부 존재하시만 드물게 보이며, 만화나 애니메이션에서 흔하게 볼 수 있다. 19세기에는 이미 보트 클럽의 유니폼으로 입었을 정도로 역사가 깊다.

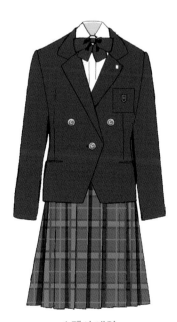

스펜서 재킷

몸통 길이가 짧고 연미복의 꼬리 부분을 잘라낸 듯한 스타일의 재킷.

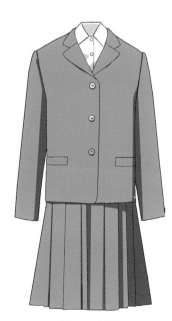

색(sack) 재킷

몸통에 다트를 넣지 않고 품이 넉넉한 직선적인 재킷.

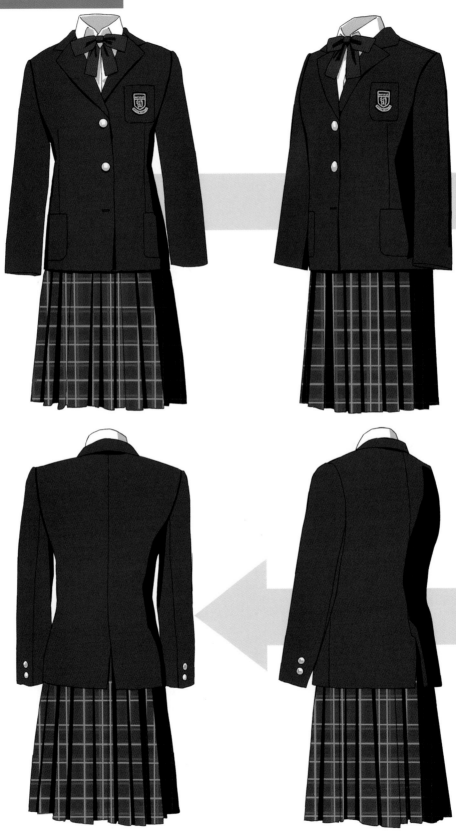

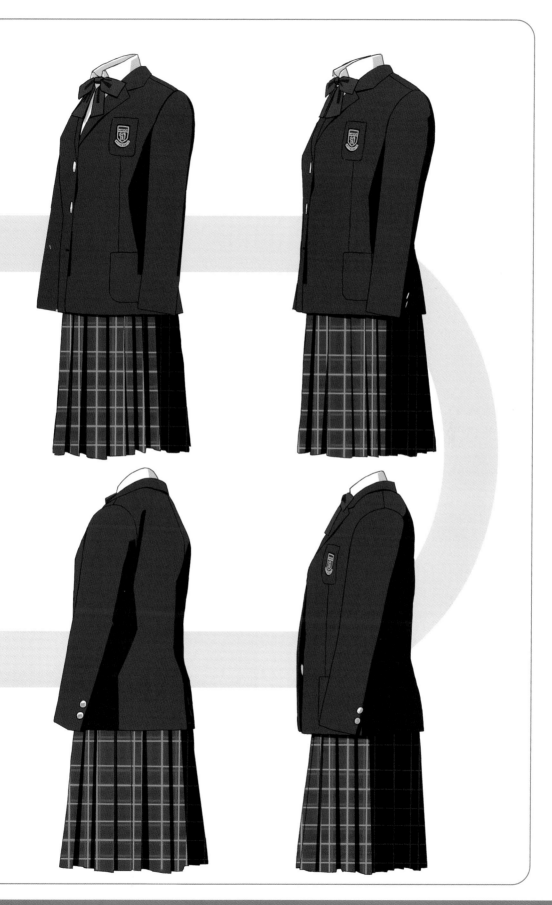

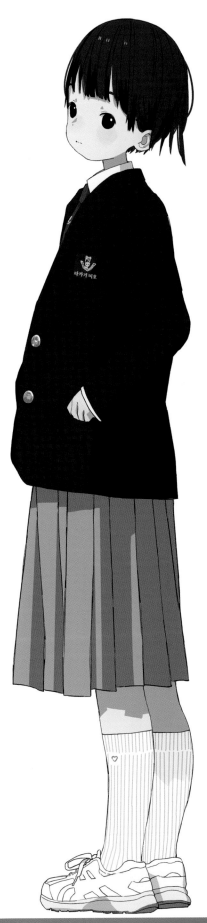

옷깃

블레이저 옷깃의 대부분은 '테일러드칼라'라고 불리는 타입이며, 이음새를 기준으로 위 깃(칼라)과 아래 깃(라펠)이 조합된 특징이 있다. 얼핏 보면 모두 비슷해 보이지만 라펠과 이음새의 폭과 모양에 따라서 다양한 종류와 명칭이 있으며, 각각 보는 이에게 주는 인상이 다르다.

옷깃이 위아래로 나뉘어 구성된 데는 이유가 있다. 본래 서양의 신사복은 '스탠드칼라'였지만, 옷깃을 접고 목둘레를 벌려서 착용하는 스타일이 퍼지기 시작했다. 그리고 처음부터 그런 모양으로 만들어진 것이 '테일러드칼라'다. 즉, '아래 깃'이라고 부르는 라펠은 본래 옷깃이 아니라 단추로 잠그는 부분(스탠드칼라의 첫 번째 단추)이었다. 라펠의 장식 구멍인 '플라워 홀'이 그 흔적이다.

깃허리

깃을 접었을 때 뒷목에 닿는 부분. 칼라로 이어진다.

고리

옷을 걸 때 쓰이는 얇은 상표 조각.

깃 아귀

위 깃과 아래 깃의 윤곽으로 만들어지는 삼각형 틈.

칼라

테일러드칼라의 위 깃. 작은 깃이라고도 한다. 라펠과 다른 별도의 천으로 이어붙인 것이다.

고지(gorge) 라인

위 깃과 아래 깃을 잇는 봉제선을 가리킨다. 정확하게는 이음새부터 라펠 모서리까지 포함된다.

플라워 홀

본래는 칼라의 첫 번째 단추의 흔적이며, 꽃을 꽂아 코디하기 시작하면서 붙은 이름이다.

라펠

테일러드칼라의 아래 깃. 접은 깃이라고도 하며 몸통 부분을 접어서 옷깃의 일부가 된 부분이다. 폭과 각도에 따라 형태가 다양해 옷깃에서 가장 개성이 드러나는 부분이다.

■ 테일러드칼라

노치트 라펠
가장 일반적인 깃 유형. 고지 라인이 직선으로 되어 있다.

세미노치트 라펠
노치트 라펠보다 라펠 끝이 약간 위로 올라가 있다.

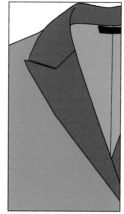

피크트 라펠
피크트란 '뾰족하다'는 의미로, 라펠 끝이 뾰족하게 위로 솟구친 깃 유형. 깃 아귀가 매우 좁으며 위 깃과 붙어 있는 경우도 있다.

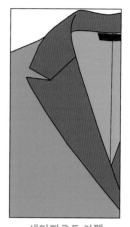

세미피크트 라펠
피크트 라펠에서 라펠의 각도를 약간 내린 깃 유형. 깃 아귀를 명확하게 확인할 수 있다.

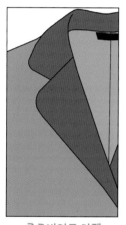

클로버리프 라펠
노치트칼라의 위아래 깃을 클로버 잎처럼 둥글게 자른 깃 유형. 칼라만 혹은 라펠만 둥근 것도 있다.

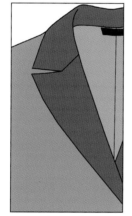

얼스터칼라
더블브레스트의 깃 유형. 위아래 깃의 폭이 같거나, 위 깃이 더 크다. 라펠의 솟구친 각도는 피크트 라펠보다 작고, 깃 아귀가 깊은 것이 특징이다.

피시 마우스
위 깃 끝이 둥글고, 세미피크트 라펠보다 라펠이 솟구친 각도가 작다. 깃 아귀가 물고기 입처럼 보이는 것에서 붙은 이름이다.

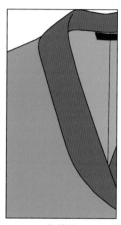

숄칼라
숄을 어깨에 걸친 듯한 길고 둥근 깃 유형.

플랫칼라
아래 깃이 없는 단순한 깃 유형. 기본 형태는 셔츠 칼라와 같지만, 블레이저에서 사용하는 것은 모서리가 둥그스름한 '라운드칼라'가 많다.

세일러칼라 / 미디칼라
세일러복에서 사용되는 옷깃으로, 이러한 깃 유형의 블레이저를 보통 '세일러 블레이저'라고 부른다.

스탠드칼라
테일러드칼라의 원형이다. 스탠드칼라 교복으로 유명하다. 극히 드물지만 여학교 교복으로 채택되기도 한다.

안감

안감은 외형에 큰 영향을 주지 않지만 '착용감'에 큰 역할을 한다. 안감은 매끄러운 소재로 옷을 쉽게 입고 벗을 수 있게 하고, 옷의 오염이나 마찰에 의한 손상을 방지하는 역할도 한다. 또한 정전기를 방지하거나 흡습성 및 방습성이 뛰어난 소재도 있다. 안감의 단점으로는 통기성이 나쁘고 열이 방출되지 않는 특징이 있어서, 전체에 안감을 덧대지 않고 면적을 줄인 것도 존재하며, 그 지역의 기후에 따라서 선택된다. 어깨와 소매 부분은 반드시 안감이 덧대어져 있다.

안감의 색

안감의 대부분은 무늬가 없지만, 스트라이프나 체크무늬인 것도 있다.
색상은 네이비가 가장 일반적이며, 교복의 색에 맞춰서 그레이나 베이지처럼 밝은 색이 쓰이기도 한다.

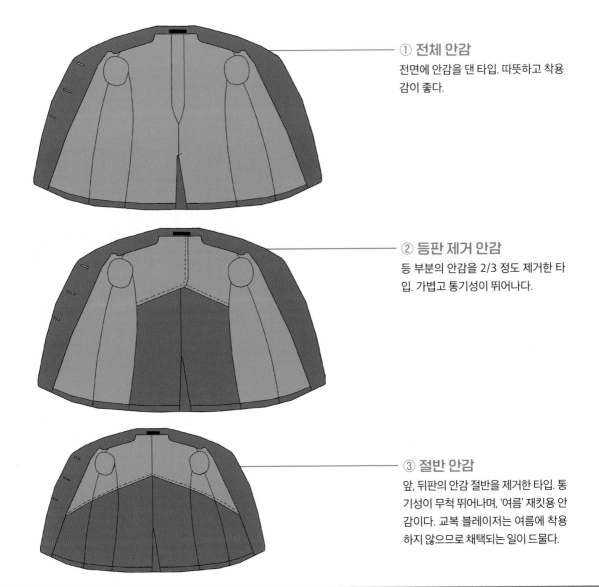

① 전체 안감
전면에 안감을 댄 타입. 따뜻하고 착용감이 좋다.

② 등판 제거 안감
등 부분의 안감을 2/3 정도 제거한 타입. 가볍고 통기성이 뛰어나다.

③ 절반 안감
앞, 뒤판의 안감 절반을 제거한 타입. 통기성이 무척 뛰어나며, '여름' 재킷용 안감이다. 교복 블레이저는 여름에 착용하지 않으므로 채택되는 일이 드물다.

프런트 커트

프런트 커트란, 블레이저 재킷 앞면의 아랫단이 재단된 모양을 가리킨다.
큰 곡선을 그리는 것부터 각진 것까지 다양하다.

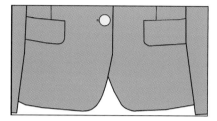

① 레귤러 커트
싱글브레스트 블레이저
에서 보이는 기본적인 앞
자락 모양.

② 스몰라운드 커트
레귤러 커트보다 작고
둥근 앞자락 모양.

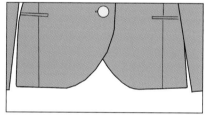

③ 라운드 커트
큰 팔(八)자를 그리는
앞자락 모양.

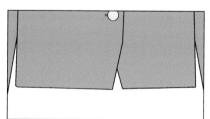

④ 세미스퀘어 커트
약간 사선의, 직선에
가까운 앞자락 모양.

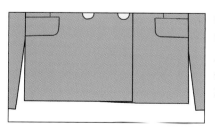

⑤ 스퀘어 커트
네모로 각진 앞자락
모양. 더블브레스트
블레이저는 이 모양을
기본으로 한다.

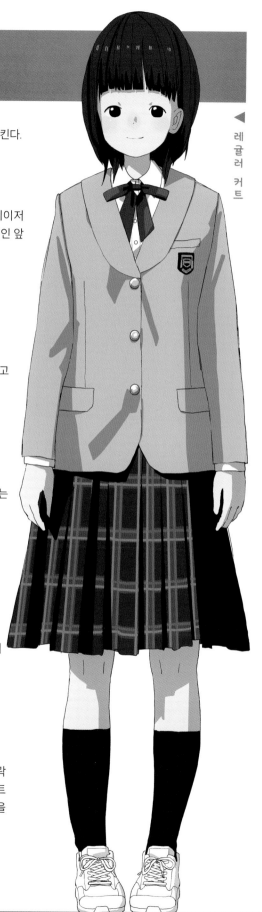

포켓

교복 재킷에서 포켓(주머니)은 실용적인 면은 물론, 디자인에 포인트가 되는 중요한 부분이다. 블레이저에서 바깥쪽에 붙어 있는 포켓은 가슴 포켓 하나, 허리 포켓 두세 개가 기본이다. 블레이저뿐 아니라 세일러복과 셔츠를 포함해서 가슴 포켓은 대부분 왼쪽에 있는데, 오른손잡이의 편의성을 위함과 옛날에 심장을 지키는 방호판을 넣었던 용도에서 유래했다는 설이 있지만 확실하지 않다. 포켓에는 바깥쪽에 붙어 있는 아웃사이드 포켓과 옷에 트임을 넣고 안쪽에 주머니를 붙인 인사이드 포켓 두 종류가 있으며, 형태에 따라서도 몇 가지 종류가 있다.

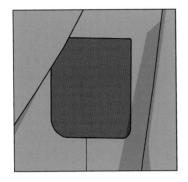

■ **패치 포켓**

옷 겉면에 붙인 아웃사이드 포켓. 가슴과 허리에 한 세트로 붙이므로, 한쪽만 패치 포켓이라고 부르는 경우는 없다.

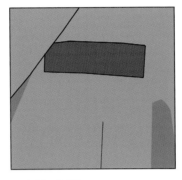

■ **웰트 포켓**

웰트란 '가장자리 장식'을 의미하며, 포켓 입구에 띠 모양의 사각형 장식을 붙인 포켓이다. 슬릿 포켓이라고도 한다.

■ **파이핑 포켓**

별도로 재단한 천으로 포켓 입구의 가장자리를 장식한 슬릿 포켓의 한 종류다.

■ **플랩 포켓**

플랩이란 '덮개'를 의미하며, 덮개가 달린 모든 포켓을 플랩 포켓이라 부른다. 비를 막는 역할도 한다.

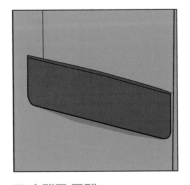

■ **슬랜트 포켓**

슬랜트란 '비스듬함'을 의미하며, 비스듬히 기울어진 모양으로 달려서 손을 넣기 쉬운 특징이 있다

■ **체인지 포켓**

체인지는 '잔돈'을 의미하므로, 작은 것을 넣기 위한 포켓이다. 오른쪽의 플랩 포켓 위에 붙으며, 티켓 포켓이라고도 한다.

벤트

벤트란 재킷 양옆이나 등 밑단에 들어간 트임을 가리킨다. 본래 말을 탈 때 움직이기 편하게 만들어졌다. 벤트와 비슷한 것에는 '슬릿'이 있지만, 슬릿은 단순히 밑단을 잘라서 틈을 만드는 반면, 벤트는 트임의 좌우 옷자락이 겹친다(여유를 남겨서 겹친 부분). 벤트는 터놓은 위치와 모양에 따라서 몇 가지 종류가 있다. 참고로 벤트를 넣지 않은 디자인은 '노 벤트'라고 부른다.

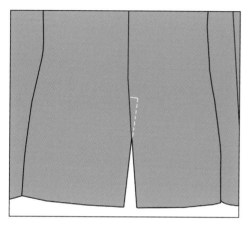

① 센터 벤트
스포티한 옷차림에 가장 흔하게 사용되는 벤트.

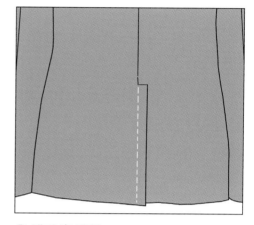

② 센터 훅 벤트
트임의 윗부분이 훅(열쇠고리) 모양인 벤트. '아이비 룩(65쪽 참조)'의 특징으로 알려져 있다.

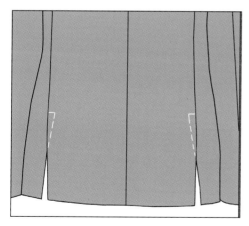

③ 사이드 벤츠
등판 자락 양옆을 튼 벤트. 기사가 허리에 걸친 검을 빼기 쉽도록, 또는 검을 허리에 매달았을 때 아름다운 모습을 유지하기 위해 넣었다는 설이 있다. 움직임이나 바람에 나부끼는 모습이 우아한 인상을 연출한다. 트임이 2개이므로 복수형인 '벤츠'가 된다.

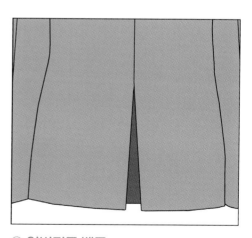

④ 인버티드 벤트
보통의 벤트와 달리 빈틈이 없고(자르지 않음) 내부는 박스 플리츠 모양이다. 자르지 않아서 바람이 들어가지 않고 따뜻한 것이 장점이며, 트렌치코트 등에도 쓰인다. 플리츠의 일종인 '인버티드'에 대해서는 93쪽을 참조하자.

넥타이

넥타이란 '넥(목)'과 '타이(묶는다)'의 복합
어로 목이나 옷깃에 감아서 묶는 장식이다.
보통 '넥타이'라고 하면 떠올리는 아래로 늘어
뜨린 매듭 타입의 넥타이는 '포인핸드'라고 부른
다. 이 매듭법은 1850년대에 등장했으며, 타이의
역사에서는 비교적 새로운 방식이다.

여자 교복과의 조합은 1980년대부터 블레이저형
교복의 보급과 함께 단숨에 확대되었다.

착용 방식으로는 실제로 매듭짓는 것, 고무 밴드식, 고리식의 3가
지 타입이 있다. 매듭 넥타이는 매듭을 조절하기 쉬워 느슨하게
할 수도 있지만, 고리식은 단순히 탈착의 편의성뿐 아니라 느
슨하게 착용할 수 없도록 고정하는 효과도 있다.

넥타이의 길이는 짧아
도 125cm 이상이며, 표
준 길이는 140cm 정도
이고, 어린아이의 신장
만한 것도 있다.

중검

목 주위에 닿는
부분.

소검

좁은 쪽의 끝부분.
'팁(tip)'이라고도
한다.

대검

넓은 쪽의 끝부분.
'블레이드(blade)'
라고도 한다.

루프

소검을 넣는 고리.

브랜드 라벨

품질 표시

안감

대검과 소검의 안쪽 끝에 보
이는 부분. 겉감과 다른 색
을 사용함으로써 포인트를
줄 수 있나.

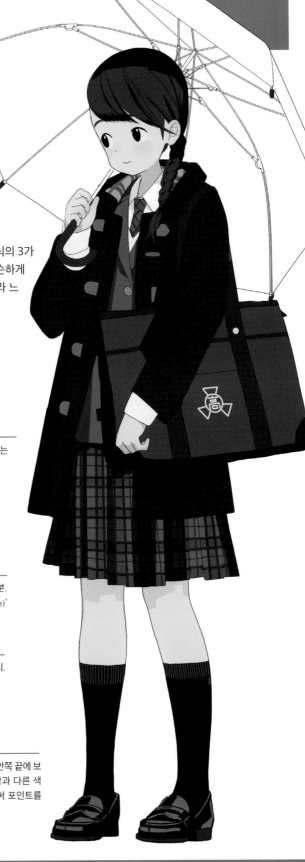

레지멘탈 스트라이프

블레이저에 어울리는 넥타이의 무늬라고 하면 보통은 스트라이프를 떠올린다. 정식 명칭은 '레지멘탈 스트라이프'다. '레지멘탈'이란 군대 편성 단위의 하나인 '연대'를 가리키며, 영국군의 연대 깃발 패턴에서 유래했다. 여러 연대를 구분하기 쉽도록 줄무늬를 사용했다고 한다.

교복 넥타이로는 1880년대 옥스퍼드 대학교 학생이 '모자에 두른 학교 상징색의 리본'으로 쓰던 것을 넥타이로 묶기 시작하면서 '학교색 넥타이'가 다른 학교에도 유행하는 계기가 되었다. 레지멘탈 스트라이프 무늬 사이에 문장(crest)이 들어간 것은 '로열 레지멘탈'이라고 부른다.

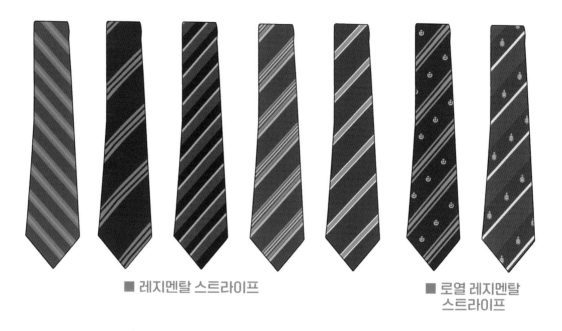

■ 레지멘탈 스트라이프

■ 로열 레지멘탈
스트라이프

■ 기타 패턴

무지, 작은 문장 무늬, 도트 무늬 등이 있다.
무지의 경우 학교 문장 등의 자수가 한 군데 들어가기도 한다.

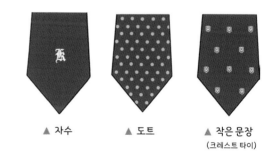

▲ 자수　　▲ 도트　　▲ 작은 문장
(크레스트 타이)

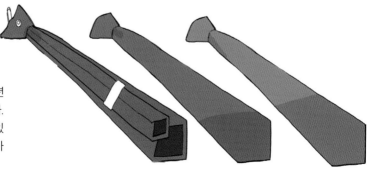

■ 학년별 색 구분

넥타이 색을 학년별로 다르게 해 학년 구분이 가능하도록 하는 학교가 있다. 이것과는 다르지만 중고교가 함께 있는 학교는 중학교가 리본, 고등학교가 넥타이라는 식으로 구별하기도 한다.

디태처블 리본

블레이저와 함께 쓰이는 리본은 끈 리본을 제외하고 대부분 모양을 미리 만들어 놓은 탈부착형이다. 가장 일반적인 것은 '리본 매듭'을 만든 디태처블 리본이며, 윗날개만 고리 모양으로 묶여 있다. 얼핏 보면 매듭처럼 보이지만, 실제로는 각 부분이 전부 낱개로 구성되어 있다.

다양한 패턴

블레이저에 착용하는 디태처블 리본의 패턴은 넥타이와 거의 같은 특징을 가지며, 스트라이프 무늬가 많다.

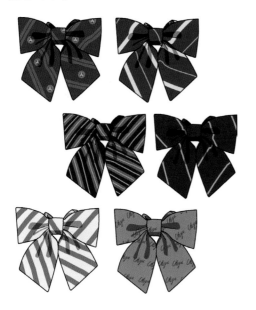

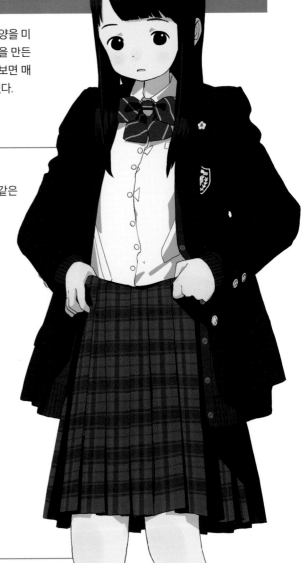

다양한 모양

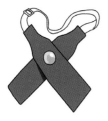

■ 크로스 타이
타이를 교차해 장식 핀으로 고정한 것.

■ 한 장 리본
한 장의 천으로 날개를 만든 심플한 리본.

■ 변형 리본
날개 끝부분을 자른 리본 디자인.

구조

일반적인 디태처블 리본은 윗날개의 매듭을 재현하기 위해 고리 모양으로 만들어져 있고, 아래로 늘어뜨린 부분은 한 겹이며, 뒷면에 봉제선이 있다.

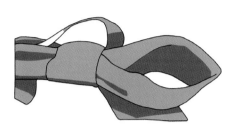 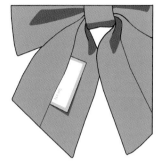

날개의 겹침

디태처블 리본은 위아래가 별도의 천으로 되어 있다.
중심을 조여서 포개는 방법에 따라 외형의 차이가 생긴다.

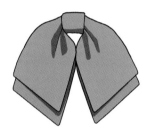

■ 겹침형 1
윗날개가 완전히 포개져 있다.

■ 겹침형 2
아랫부분이 드러나도록 윗날개를 위로 올렸다.

■ 결합형
위아래 날개가 포개지지 않는다.
전형적인 디태처블 리본.

착용 방법

일반 블라우스에는 고무 밴드 혹은 고리식을 착용한다.
드물지만 블라우스에도 세일러복과 같은 형식으로 단추로 고정하는 리본을 착용하기도 한다.

■ 고리식
탈착이 편할 뿐 아니라 리본 끈을 느슨하게 풀어 헤치지 못하게 하는 효과도 있다.

■ 고무 밴드식
리본에서 가장 일반적인 타입이다.

 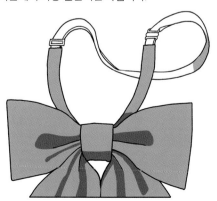

봉제

심

'심(seam)'이란 봉제선을 뜻한다. 블레이저 재킷에는 등, 옆구리, 어깨, 소매에 각각 두 개의 심이 있다.

① 백 심

등의 중심을 이은 등솔기. 이 심의 밑단에 '벤트'가 들어간다.

② 사이드 심

양쪽 암홀에서 밑단까지 이어지는 옆솔기.

③ 슬리브 심

블레이저 재킷 소매는 '테일러드 슬리브'라고 부르며, 두 장의 원단을 이어붙인 '투피스 슬리브'가 특징이다. 심은 오른쪽 그림처럼 뒤쪽으로 한 줄, 약간 앞쪽의 겨드랑이 밑에서 한 줄로 합쳐서 두 줄이다.

④ 숄더 심

목둘레에서 양쪽 어깨를 가로지르는 어깨솔기.

다트

다트란 체형에 알맞게 입체감을 살리기 위해 꿰매는 선이다. 대부분의 블레이저에는 '프런트 다트'가 들어간다.

■ 프런트 다트 1

허리 굴곡에 맞게 들어가는 다트. 가슴 아래부터 허리의 포켓까지 꿰매는 것이 일반적이다. 이것을 넣지 않으면 직선적이고 뭉툭한 실루엣이 된다.

■ 프런트 다트 2

프런트 다트는 보통 포켓 위쪽에서 멈추지만 밑단까지 관통하기도 한다. 포켓 아래쪽을 둥글게 만드는 효과가 있다.

패널 라인

패널이란 '끼워 넣는 판'을 뜻하며, 복식에서는 세로로 길게 끼워 넣는 장식적인 천을 가리킨다. 패널 라인이란 패널에 의해 만들어지는 솔기선(이음새)으로, 특히 암홀에서 버스트포인트를 지나 밑단에 이른다. 솔기선이 어깨에서 버스트포인트를 지나 밑단까지 곧게 들어간 것을 '프린세스 라인'이라고 하는데, 블레이저에서는 보기 드물다. 옷의 입체감을 강조하고 실루엣을 더 아름답게 만드는 효과가 있다.

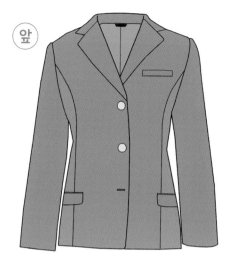
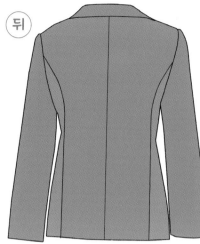

패널 라인은 보통 앞뒤에 세트로 들어간다. 패널은 앞뒤 좌우 4장으로 구성되며, 사이드 심은 보통 때와 같이 들어간다.

스티치

스티치란 재봉으로 만들어진 '바늘땀'을 뜻하며, 그 중에서도 장식적으로 드러내는 재봉 방법을 가리킨다. 하지만 단순히 장식만을 위한 것이 아니라 형태가 망가지는 것을 방지하는 실용적인 효과도 있다. 블레이저에서 옷깃이나 프런트 라인, 포켓 등에 들어간다.

① 픽 스티치

손바느질 스티치로 굴곡이 강조되어 존재감이 있다. 고급스러운 느낌을 준다.

② 머신 스티치

재봉틀로 넣은 매우 촘촘한 스티치. 깔끔한 느낌을 준다.

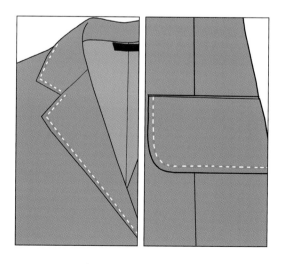
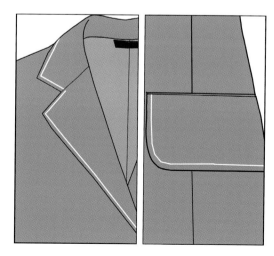

보통은 원단과 같은 색 실을 사용한다.

다양한 색상

블레이저에서 볼 수 있는 여러 가지 색상.
가장 흔한 네이비 계열을 중심으로 그린이나 레드 등의 다채로운 색이 쓰이는 특징이 있다.

네이비블루(짙은 남색)

‘네이비’란 해군을 뜻한다. 18세기부터 영국 해군 제복 색이었던 것에서 유래해, 실제 색상명이 된 것은 1840년으로 알려져 있다. 보통 ‘네이비블루’는 특정 색을 가리킨다기보다는 ‘검은색에 가까운 파란색’ 계열을 나타내는 데 쓰인다. 밝기에 따라서 검은색에 가까운 다크네이비(정확하게는 네이비블루의 정의에서 벗어나지만)부터 밝은 라이트네이비까지 폭이 넓다. 차분하고 성실한 느낌을 주는 네이비블루는 블레이저 재킷뿐 아니라 교복에 전반적으로 많이 사용된다.

■ 효과

네이비블루는 마음이 차분해지는 효과가 있는 ‘침정색’, 뒤로 물러난 것처럼 보이는 ‘후퇴색’, 좁아 보이는 ‘수축색’이라는 특징이 있다. 모두 학교에서 차분하게 공부에 집중할 수 있도록 돕는 데 적합한 특징이다.

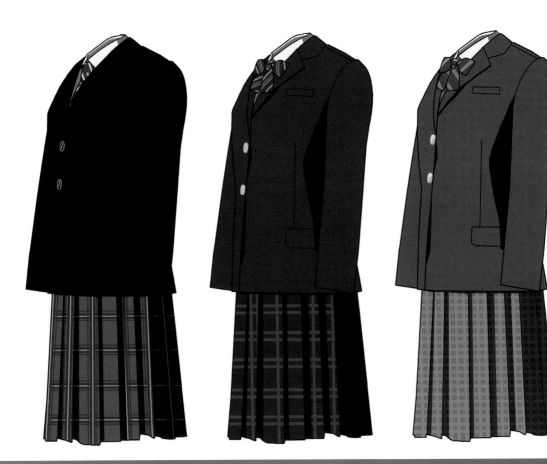

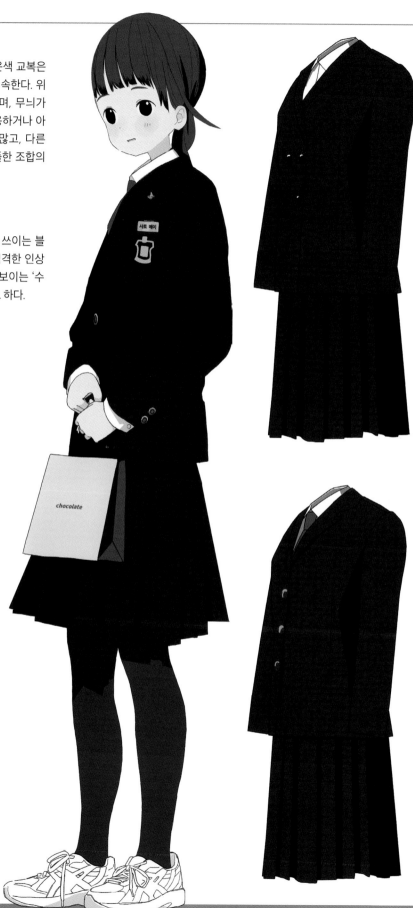

블랙

파란색이 섞이지 않은 검은색 교복은 블레이저 중에서도 소수에 속한다. 위 아래 모두 블랙 슈트 같으며, 무늬가 없는 넥타이나 리본을 착용하거나 아예 착용하지 않는 경우가 많고, 다른 색의 블레이저에 비해 심플한 조합의 교복이 많다.

■ 효과

정장에서 가장 보편적으로 쓰이는 블랙은 고급스러운 느낌과 엄격한 인상을 준다. 실루엣이 단정해 보이는 '수축색'이며, '무거운색'이기도 하다.

블루

다크네이비보다 채도가 높고 밝은 파란색. 블레이저에서는 네이비블루 다음으로 흔하게 보인다.

■ 효과

네이비블루와 같이 '침정색', '후퇴색', '수축색'이다. 또한 블루 계열은 상쾌함과 청결함, 성실함의 인상을 준다.

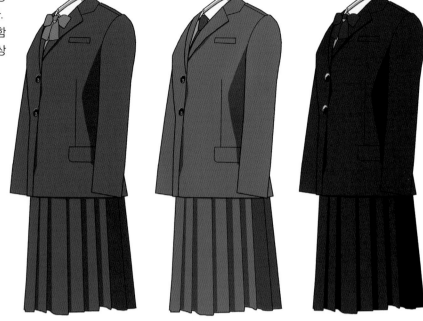

그린

비교적 적게 사용되지만 블레이저에서 일정 이상 존재하는 계열의 색이다. 선명한 녹색부터 옅은 녹색, 탁한 녹색까지 폭이 넓다. 스커트의 체크무늬나 리본에는 녹색의 보색인 빨간색이 자주 쓰인다. 세븐일레븐의 대표색이기도 하다.

■ 효과

그린은 젊음과 휴식을 상징하며 편안한 인상을 준다. '침정색', '무거운색'이다.

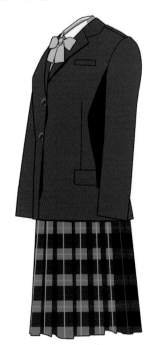

레드

빨간색 블레이저는 역사적으로도 중요한 의미를 가진다.

1880년대 영국 대학의 보트 클럽에서 착용한 상의가 빨간색이었고, 수면에 비친 모습이 '불꽃(Blaze)'처럼 보여서 '블레이저'라는 이름의 유래가 되었다.

또 하나는 일본에서 처음 개최된 올림픽인 1964년 도쿄올림픽 당시, 개회식에서 일본 선수단이 착용한 것이 빨간색 블레이저이며, 일본 대중에게 강렬한 인상을 주는 계기였다. 이후 올림픽 일본 선수단은 주기적으로 빨간색 블레이저를 착용하고 있다.

교복에서는 상당히 독특한 부류에 속한다. 교복에서 사용하는 색은 선수단복처럼 선명한 레드가 아닌 약간 검붉은 자주색에 가까운 색이 많다.

■ 효과

활력, 흥분, 열정을 상징한다.

실제보다 크게 보이는 '팽창색', 앞으로 나와 보이는 '진출색', 아드레날린의 분비를 촉진하는 '흥분색'이다.

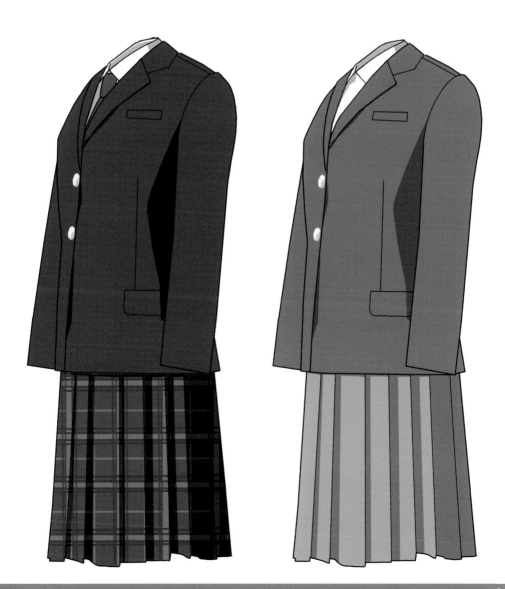

그레이

'중간색'인 회색은 그 농도에 따라 '차콜그레이', '미디엄그레이', '라이트그레이' 등의 종류가 있다. 블레이저 색으로는 많이 쓰인다고 할 수 없지만 비교적 자주 볼 수 있다. 무채색인 만큼 어떤 색과 도 잘 어울린다.

■ 효과

단정하고 품위 있는, 도회 적이면서 세련된 인상을 준다. '침정색'이며, 부드러 운 느낌을 주는 '중성색'이 기도 하다.

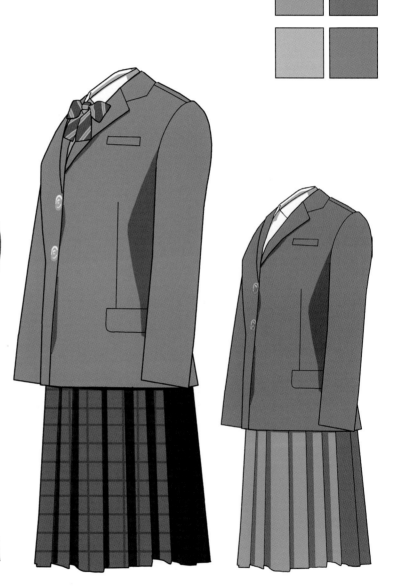

TIPS 색이 바래지 않는 교복

본래 교복은 세탁소 등의 전문 업체에 세탁을 맡기는 것이 당연했고, 특히 여벌이 없어 자주 세탁하기 힘든 상의나 스커 트는 제한적으로만 세정이 가능했었다. 그러나 요즘 교복은 세탁소에 맡기지 않아도 가정에서 세탁할 수 있는 '워셔블' 교복이 많아졌다. 기존의 교복은 물세탁을 하면 형태가 망가지거나 하얗게 퇴색되기도 했지만, 워셔블 교복은 그런 걱 정이 필요 없다.

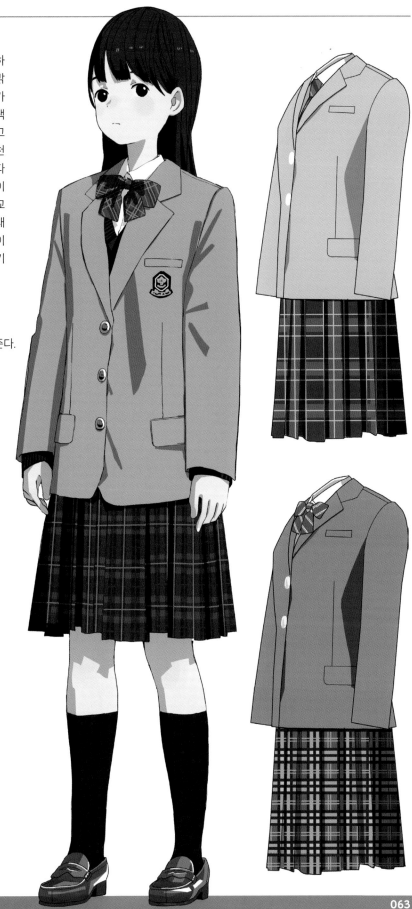

캐멀

'캐멀'은 동물인 낙타를 뜻하며, 낙타의 털에서 유래한 밝은 노란색에 가까운 갈색을 가리킨다. 캐멀보다 연하고 회색이 섞인 갈색은 '베이지'라고 한다. 베이지는 프랑스어로 천연 양털 색을 가리키며, 둘 다 동물의 털색이라는 공통점이 있다. 캐멀 블레이저가 학교 교복에서 차지하는 비중은 대단히 적지만, 만화나 애니메이션에서 '가상의 교복'으로 인기 있는 단골 색상이다.

■ 효과

안정적이고 편안한 느낌을 준다. 따뜻한 느낌의 난색이다.

단추 배열

블레이저의 단추 배열은 싱글브레스트(1열)와 더블브레스트(2열)로 나뉜다. 단순히 '단추 배열'의 의미뿐 아니라 싱글과 더블은 서로 전혀 다른 곳에서 유래되었다(→38쪽). 블레이저의 단추 배열은 'O버튼 O여밈'이라는 표기가 사용된다. 'O버튼'은 전체 단추 개수를, 'O여밈'은 실제로 채울 수 있는 단추 개수를 나타낸다. 특히 더블브레스트 블레이저에서는 장식용 단추도 있어서 예를 들어 '6버튼 2여밈'이면 두 개의 단추만 채울 수 있다.

■ 효과

싱글브레스트는 대부분 스리버튼이다. 더블브레스트와 달리 채울 수 없는 '장식용 단추'는 없지만 '3버튼 2여밈' 같은 타입이 있다. 단추와 단춧구멍은 3개가 있지만, 가장 아래의 단추는 채우지 않는 것을 전제로 만들어졌다.

▲ 투버튼　　　　　▲ 스리버튼

■ 더블브레스트

더블브레스트에서 실제로 채울 수 있는 단추는 착용하는 사람 기준으로 왼쪽에 달린 것뿐이다(여자의 경우 왼쪽 앞). 오른쪽에 달려 있는 단추는 전부 장식용이다. 왜 이렇게 디자인 했는가 하면, 본래 더블브레스트는 코트에서 사용되어 좌우 양쪽에 단춧구멍과 단추를 달아서 바람이 부는 방향에 따라 단추 채우는 방향을 선택할 수 있었던 것에서 유래했다. 현재는 양쪽에 단추가 있어도 한쪽에만 구멍이 있어서 방향을 선택할 수는 없다. 4버튼 1여밈, 6버튼 2여밈에서 제일 위 단추를 푼 모양을 '스프레드 아웃', 나란히 나열되어 있는 것을 '올인 라인'이라고 부른다.

 ◀ 4버튼 1여밈

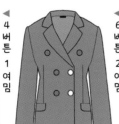 ◀ 6버튼 2여밈

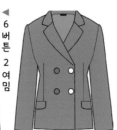 ◀ 4버튼 2여밈

※ 빨간색은 장식용 단추

◀ 3버튼 1여밈의 더블브레스트 블레이저. 실제로 채울 수 있는 단추는 하나뿐이다.

단추 채우는 방식

투버튼 싱글은 제일 위 하나만, 스리버튼 싱글은 위의 2개 단추를 채우고 마지막 단추는 풀어두는 것이 보통이다. 그 이유는 모든 단추를 채우면 자리에 앉을 때 방해가 되고, 일어선 상태에서도 밑단이 오므라져서 보기에 좋지 않기 때문이다. 4버튼 2여밈, 6버튼 2여밈은 각각 실제로 채울 수 있는 단추가 2개뿐이지만, 교복 블레이저에서는 정해진 규칙이 없다.

교복 블레이저의 역사

【1920~30년대】

1920년대 일본에서는 기존의 전통 의상에서 서양식 교복으로 전환되기 시작했다. 다양한 스타일의 교복이 등장한 가운데 블레이저(당시에는 단순히 상의를 여성용으로 바꾼 듯이 밋밋한 디자인)도 이미 존재했지만 크게 유행하지는 않았다. 세일러복은 특히 학생들에게 인기를 끌면서 1930년대부터 전국의 여학교에 보급되었다.

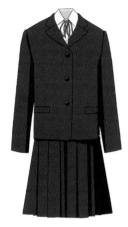

【1950년대】 슈트형 블레이저 스타일의 확산

1950년대에는 블레이저형 교복이 확산되었다. 지금처럼 '블레이저 재킷+체크 스커트'의 조합은 아니었고, 위아래로 같은 원단을 사용한 블랙이나 네이비 슈트 타입이었다. 거기에 베스트를 조합한 '스리피스'도 이 시대에 등장했다. 또한 당시에는 '블레이저'라고 부르지 않고 '슈트', '재킷' 등으로 불렀다. 오늘날 보편적으로 보이는 디태처블 리본이 아닌 끈 리본 혹은 노타이를 많이 볼 수 있었다.

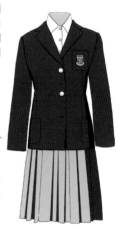

【1960년대】 상하의에 다른 원단을 사용한 블레이저 스타일의 등장

스포츠웨어에서 유래한 블레이저(특히 싱글)는 본래 상하의에 같은 원단을 사용한 슈트 스타일이 아닌 색이 다른 원단을 사용한 것이 기본이었으며, 본 의미에 맞는 '블레이저 스타일'은 1960년대에 처음 등장한 것으로 알려졌다. 이 무렵 '아이비룩'이 유행하면서 젊은 층을 중심으로 블레이저 스타일이 인기를 끌었다. 바이컬러형(→43쪽)도 60년대에 이미 등장한 상태였다.

【아이비룩】

미국 동부의 사립 명문대 8개(하버드, 예일, 펜실베이니아, 프린스턴, 컬럼비아, 브라운, 다트머스, 코넬)의 전통적인 학생 스타일에서 유래하고, 이에 영향을 받은 패션을 포함한 명칭이다. '아이비'는 앞서 언급한 8개 대학을 통틀어 이르는 말로, 이들로 구성된 미식축구 리그인 '아이비리그'에서 따왔다. 주요 특징은 스리버튼에 일자로 떨어지는 블레이저 재킷, 등 가운데에 박스 플리츠가 들어간 버튼다운 셔츠, 여고생의 구두로 익숙한 코인 로퍼 등이다. 미국에서는 1950년대에 유행했고, 60년대에 일본에서도 유행했다. 70년대가 되면서 여성 패션으로 보편화가 되었고, 오늘날에도 친숙하게 여겨지는 '엠블럼을 붙인 네이비 블레이저+무릎까지 오는 타탄체크 스커트+니 하이 삭스+로퍼'의 교복 조합이 '아이비 패션'으로 이 무렵 이미 잡지에 소개되었다. '아이비룩'으로 꾸민 젊은 층이 일본 도쿄의 번화가 긴자의 '미유키도오리'에 모였고, '미유키족'이라고 불렸다. 64년 여름의 모습이었지만, 10월에 도쿄 올림픽 개최를 앞두고 있어 풍기 문란을 이유로 단속이 시작되었고, 9월에는 전부 자취를 감췄다.

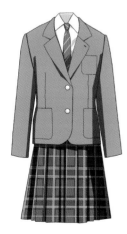

【1980년대】 신형 블레이저 스타일

'블레이저+타탄체크 스커트' 조합의 교복이 등장하면서(이전에도 일부 미션 스쿨에 존재했지만 주목받지 못했다) 모델 체인지 열풍이 일어났다. 스커트뿐 아니라 재킷의 색상도 기존의 네이비에서 벗어나 캐멀, 자주색 등 화려한 색이 선택되면서 다채로워졌다. 베스트는 블레이저가 아닌 스커트 무늬를 반영하는 경우가 많았던 만큼, 블레이저 사이로 드러나는 베스트도 체크무늬가 되었다. 기존처럼 네이비 한 가지 색만 사용하지 않고 스커트나 리본의 색과 패턴도 블레이저와 조합한다는 개념이 널리 퍼졌고, 비슷한 시기에 유명 디자이너가 론칭한 'DC브랜드(디자이너 브랜드와 캐릭터 브랜드의 합성어)' 블레이저도 등장하는 등, 특히 고등학교 블레이저는 다양한 디자인이 쏟아져 나왔다.

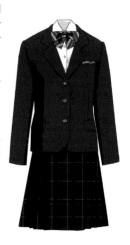

【2000년대】 차분한 스타일에 약간의 변화를

2000년대 이후 블레이저와 스커트는 화려하고 밝은 색에서 차분한 색으로 변화한다. 90년대처럼 화려한 디자인으로 다른 학교와의 차별화를 노렸던 유행이 지나고, 블랙에 가까운 다크네이비 블레이저에 차분한 색의 체크무늬 스커트가 주류가 되었다. 그 안에서 가슴이나 옷깃에 자수를 넣거나 스커트의 플리츠 안쪽에 라인(주름이 벌어졌을 때에 드러난다)을 넣는 식으로 크게 두드러지지 않게 오리지널 요소를 더하는 스타일이 많아졌다.

공립 중학교의 교복

【여자 중학교 교복의 전체 경향】

특징① 품이 넉넉한 사이즈

<사이즈>

중학교에 다니는 3년은 성장기인 만큼, 신입생의 교복은 이를 고려한 넉넉한 사이즈로 선택한다. 여학생은 상의를 실제 사이즈보다 5~10cm 크게, 스커트를 실제보다 허리 사이즈가 3~6cm 크게 입는다. 여고로 진학할 무렵에는 1년에 약 1cm 가량 완만히 성장하므로, 고등학교에서는 대부분 신체에 맞는 사이즈를 선택한다.

<성장을 대비한 교복>

실제로 키가 얼마나 자랄지 정확히 예상하기는 어렵다. 결국 큰 사이즈의 교복을 샀더라도 작아지는 경우가 생길 수 있다. 교복은 가격이 비싸서 성장에 맞춰 다시 구입하기는 힘들다. 그래서 사이즈와 별개로 예상치 못한 성장에 대응할 수 있는 교복 디자인도 있다.

치맛단, 허릿단

허리나 스커트 밑단의 안쪽으로 여분의 옷단이 접혀 있어 필요에 따라 길이를 연장할 수 있다.

◀ 허릿단의 여분

소맷단

소매 끝에 여분의 옷단이 안으로 접혀 있어서 길이를 연장할 수 있다.

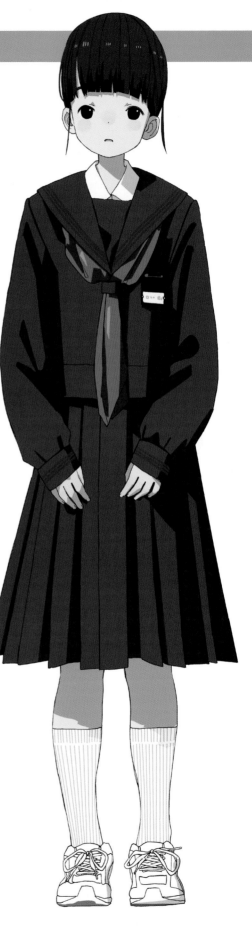

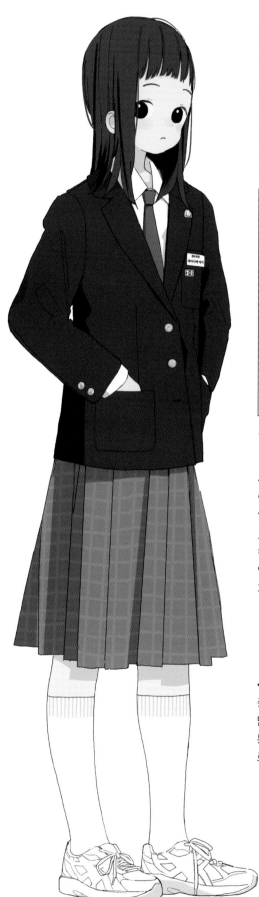

중고등학교의 교복 디자인은 얼핏 비슷하지만 실제로는 상당히 다르다. 그 차이는 고등학교에 비해 중학교의 복장 관련 교칙이 엄격한 데서 온다.

<스커트>

중학생의 스커트 길이는 고등학생에 비해 확실히 긴 경향이 있다. 교칙으로 '무릎 아래로 ○○cm'라거나 '무릎을 가릴 정도' 등의 규정이 있는 학교가 많다.

▲ 복장 검사 시 무릎을 지면에 붙여서 스커트가 바닥에 닿는지 확인하는 학교도 있다.

<니 삭스>

양말 색을 흰색으로 규정한 학교가 많다. '포인트 자수'마저 금지하는 엄격한 학교도 있으며, 줄무늬는 대부분 금지된다. 또한 '발목 양말'을 금지하는 학교도 있다. 양말 길이는 학교마다 약간의 차이가 있지만 구체적인 길이를 규정한 곳이 많다.

<신발>

중학교는 실내화뿐 아니라 통학용 신발도 디자인을 지정한 곳이 많다. 니 삭스와 마찬가지로 '흰색' 혹은 '흰색에 가까운 색'이 많다. 통학용 신발을 체육 수업에 신는다는 것이 전제된 학교는 '운동화'로 지정하기도 한다.

특징❸ 세일러복의 비율이 높음

모델 체인지 열풍 이후, 중고등학교에 관계없이 대부분 블레이저와 체크 스커트 조합이 채택됐다. 이러한 경향은 고등학교에서 먼저 시작되었고, 중학교는 고등학교의 유행을 뒤따르는 듯한 움직임을 보인다. 그리고 이전까지 채택되었던, 독자적 특징이 있는 것을 포함한 세일러복과 볼레로 등의 교복은 리본 모양이나 스커트의 패턴, 엠블럼에 차이가 있더라도 대부분 당시에 유행하던 블레이저형으로 통일되었다.

한때 중고등학교를 불문하고 여학생 교복의 주류였던 세일러복은 현재 고등학교에서는 일본 모든 현에서 1, 2곳 정도만 남았을 정도로 비율이 낮고, 계속 줄어드는 추세다.
정확한 통계는 없지만, 교복 브랜드인 톰보우가 2018년에 실시했던 세대별 설문조사에서 1960년대에 고등학생이었던 세대가 세일러복을 교복으로 입었던 비율은 36%였지만, 2018년에는 13%까지 감소했다. 그 사이에 블레이저 교복의 비율은 48%(1960년대 당시는 슈트형)에서 75%까지 상승했다.

하지만 중학교에서는 전혀 다른 양상을 보이는데, 여전히 세일러복을 채택하는 지역이 많다. 일본 공정거래위원회에서 2017년 전국 공립 중학교를 대상으로 실시한 조사(전국 1만 개 학교 중 600곳 선정)에 따르면 세일러복이 55%, 블레이저가 36%였다.

<2010년대 후반, 세일러복과 블레이저의 채택 비율>

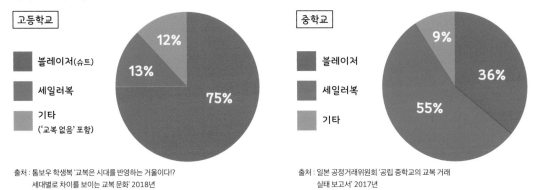

출처 : 톰보우 학생복 '교복은 시대를 반영하는 거울이다!?
세대별로 차이를 보이는 교복 문화' 2018년

출처 : 일본 공정거래위원회 '공립 중학교의 교복 거래
실태 보고서' 2017년

이러한 결과는 80년대에 시작된 모델 체인지 열풍 이전부터 이미 고등학교에서는 블레이저가, 중학교에서는 세일러복이 많았던 것이 영향을 미쳤겠지만, 중학교는 그 열풍이 고등학교에 비해 적었던 것도 틀림없이 연관이 있다.
고등학교는 여러 학교를 학생이 선택하여 수험으로 입학하기 때문에 학교 간의 학생 모집 경쟁이 치열하다. 특히 여학교는 유행에 맞는 교복의 채택 여부가 경쟁에서 우위를 차지하는 중요한 요소다. 그에 비해 공립 중학교는 기본적으로 자신의 학군에 있는 곳으로 진학하기에 학생 모집 경쟁이 없고, 교복 디자인의 변화가 느리다. 공립 중학교에서의 새로운 교복 도입은 대부분 학교의 통폐합으로 새로운 학교가 세워질 때 이뤄진다.

이는 단순히 '세일러복이 많다'는 의미뿐 아니라, 오래전부터 채택해 오던 교복이나 전통이 있는 독자적인 디자인의 교복이 여전히 살아남아 있고, 새롭게 채택된 신형 블레이저 교복과 공존하면서 다양성이 생겼음을 볼 수 있다.

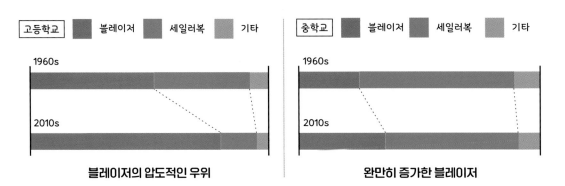

블레이저의 압도적인 우위

완만히 증가한 블레이저

【중학생 교복 특유의 요소】

명찰, 마크(배지)

명찰은 완전히 중학교 교복 특유의 요소이며, 고등학교에는 없는 것과 마찬가지다. 요즘은 방범을 이유로 등하교 시에는 명찰을 떼거나 뒤집는 학교도 있다(명찰에 대해 112쪽 참조). 또한 가슴이나 옷깃에 붙이는 마크는 고등학교에도 있지만, '학교 배지', '학년 배지', '위원 배지', '반장 배지', '학생회장 배지' 등 여러 개를 붙인 모습은 고등학교에서 거의 볼 수 없다.

학년과 반이 표기된 배지.
학년 배지와 학급 배지가
별개인 경우도 있다. ▶

지정된 가방

고등학교와 달리 중학교는 통학용 가방을 지정하는 비율이 높다. 평범한 스쿨 백을 지정하기도 하지만, 평소에 보기 드문 중학교 특유의 가방 디자인도 있다.

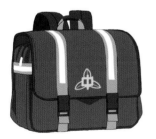

▲ 3WAY백 (와이드형)
백팩처럼 등에 메거나 손잡이로 들 수 있고, 숄더백처럼 어깨에 걸치는 3가지 방식으로 사용할 수 있는 가방. 중학교에서 가장 일반적으로 지정되는 가방이다.

3WAY백 (슬림형) ▶

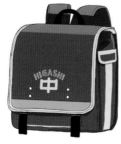

◀ 나일론 스쿨 백
고등학교에서도 보편적인 스쿨 백.
지정된 경우 학교 마크가 붙는다.

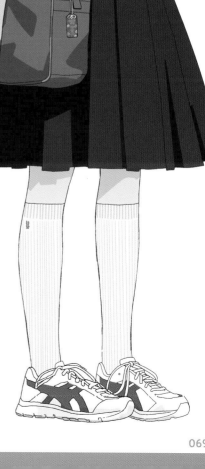

지정된 헬멧

중학교는 자전거로 통학하는 경우가 많아서 의무적으로 헬멧을 착용하는 학교가 많다. 시판되는 헬멧을 각자 준비하지 않고 대부분 학교가 지정한다. 흰색에 공사장 안전모처럼 둥근 모양이 흔하다. 요즘은 로드 바이크 헬멧처럼 유선형을 채택하는 학교도 많아졌다.

안전모형

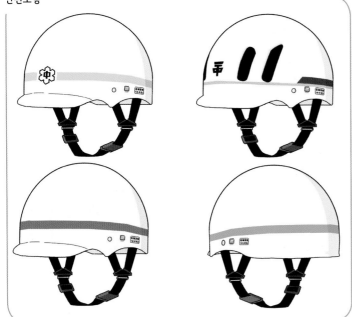

사이클형

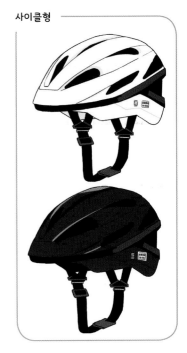

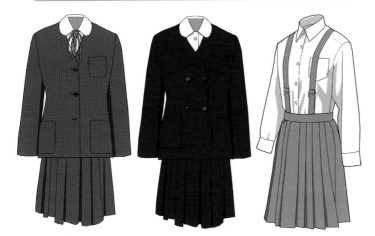

이튼형 교복, 멜빵 스커트

교복의 종류 중에서도 이튼형 교복과 멜빵 스커트(특수 경우 제외)는 거의 중학교에서만 볼 수 있다. 고등학교에서 이튼형 교복은 대단히 드물다.

※ '이튼(Eton)'이란 초등학교의 표준 의복으로 쓰이는 '이튼형'을 가리키며, '칼라리스 재킷'을 통칭하는 용어는 아니다.

교복 속의 체육복

중학교는 교복 속에 체육복을 입도록 지도하는 일이 많다. 상의가 반팔이라면 길이 때문에 소매 밖으로 삐져나오고, 세일러칼라 목둘레선 사이로 드러나지만, 중학교에서는 흔하다.

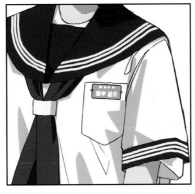

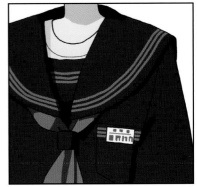

고등학교의 교복

【여자 고등학교 교복의 특징】

❶ 오리지널 교복이 전체의 90%

오리지널 교복이란 각 학교에서 독자적인 디자인을 적용한 교복이다. 제조사가 만드는 기성 교복이나 지역별로 교복 디자인을 통일하는 것과 반대되는 개념. 독자적인 디자인이라고 해도 기존에 없던 기발한 모양이나 지나치게 화려한 색상은 드물고(개중에는 더러 있지만), 기본적인 교복 디자인에 '스커트나 리본의 색과 패턴', '엠블럼', '단추' 등의 세세한 부분에 오리지널 요소를 넣은 것이 많다.

고등학교에서는 오리지널 교복이 90%를 차지하며, 기성 교복이나 지역 공통 디자인이 대부분인 중학교와는 확연히 다르다. 오리지널 디자인은 다른 학교와 차별화하는 장점이 있지만, 기성 교복에 비해 가격이 비싼 것이 단점이다.

❷ 사이즈는 체형에 맞게

여고생은 3년간 키가 평균 1cm 정도만 자란다. 따라서 교복을 구입할 때 대부분 체형에 맞는 사이즈를 선택한다.

❸ 시대와 지역의 유행에 따라서 커지는 스타일 변화

'10년이면 강산도 변한다'고 하는데, 여자 고등학교의 교복 트렌드에 딱 맞는 말이다. 스커트 길이만 해도 시대에 따라서 길어졌다 짧아졌다를 반복하고 있다. 또 지역에 따라서 완전히 달라지기도 한다. 가령 간사이 지역은 스커트 길이가 길고, 도쿄는 짧은 경향이 있다. 이러한 이유로 '여고생은 이렇다'하고 단언하기 어렵다. 다음 페이지에서는 연대별 여자 고등학교 교복을 살펴보자.

◀ 합성피혁 스쿨 백

나일론 소재 스쿨 백은 중학교에서도 볼 수 있지만, 합성피혁은 성숙한 이미지가 있어 중학교에서는 일반적이지 않고, 고등학생을 나타내는 아이템 중 하나가 되었다.

로퍼 ▶

요즘은 스니커즈도 많이 신지만, 여고생의 신발이라고 하면 로퍼가 대표적이다.

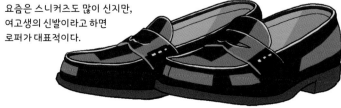

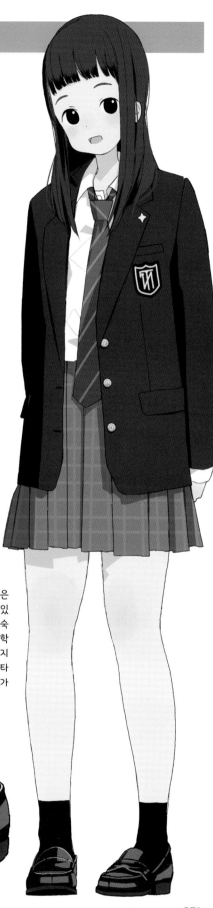

고등학교(고등여학교※ 포함) 교복의 변천사

※1974년 이전 일본에서는 지금의 여자 고등학생 연령대의 학생이 다니는 학교를 '고등여학교'라고 불렀다.
현대의 중1부터 고2까지의 나이대 학생들이 다녔다. 고등여학교는 현재 '고등학교'로 명칭이 바뀌었으므로 함께 정리했다.

1920-1950

【1920년대】 일본 전통복에서 양장으로의 전환

1920년대는 여학생 교복의 '양복화'가 급격하게 진행되었던 시기다. 그전까지 여학생은 전통복을 입는 것이 당연했지만, 여러 사건을 계기로 양복화가 되었다. 이유는 크게 3가지다. 첫 번째는 관동대지진(1923년) 때, 전통복을 착용한 사람들이 대피가 늦어 희생되었다. 두 번째는 같은 해에 지방행정제도인 '군(郡)'제가 폐지되고, '군립 여학교'가 '현(県)립 여학교'가 되는 것을 기념하면서 양장을 도입하는 학교가 있었다. 세 번째는 쇼와 천황의 즉위(1926년)를 기념해 양장으로 바뀐 학교가 있었다.
그 외에도 제1차 세계 대전(1914~1918년)을 계기로 유럽과 미국 여성의 사회 진출이 활발해지면서 일본에도 영향을 미쳤고, 활동하기 편한 양장의 보급으로 이어졌다고 알려져 있다. 어떤 양복(교복)을 도입할 것인가에 대한 모색 단계로 다양한 디자인이 탄생했다. 특히 초기에는 '원피스형(1919년 등장)'이 일부에 퍼졌고, 다음으로 '세일러복형(1921년 등장)'을 채택하는 학교가 등장하면서 다른 학교에도 퍼지기 시작했다.

【1930년대】 세일러복, 피나포어 스커트의 보편화

1920년대에는 모색 단계로 다양한 교복이 생겨났지만, 1930년대에는 '세일러복과 피나포어 스커트' 형식이 보편화 되었다. 세일러복이 보급된 것은 여학생 사이에서 인기가 높았던 것은 물론이고, 다른 형식에 비해 제작이 쉬우며(수업에서 상급생이 하급생의 교복을 만들기도 했다), 사용되는 원단이 적어 저렴했던 것을 이유로 들 수 있다.
세일러복이 보급되며 교복의 획일화가 진행됨과 동시에, 상의를 멋대로 짧게 줄이거나 스커트를 길게 늘이고, 날씬해 보이도록 상의 옆구리를 조이는 등의 형태가 유행했다. 블레이저가 보급되면서는 끼지 않고 편한 옷을 입는 것이 유행하는 현대의 흐름과 같다.
한편 1931년에 만주 사변, 1937년에 중일 전쟁이 시작되고 점차 전시의 색채가 짙어지자, 현 단위로 교복을 세일러복으로 통일하는 움직임이 나타났다. 이는 면 같은 섬유 제품을 군수품에 우선적으로 사용하기 때문에, 제작이 쉽고 저렴한 세일러복의 특징을 좋게 본 결과였다.

【1940년대】 전국 교복이 '숄칼라'로 통일

1941년, 세일러복의 흐름이 '숄칼라'라고 불리는 상의로 전국적으로 통일되었다. 숄칼라는 세일러칼라와 블라우스에서 흔히 볼 수 있는 칼라의 중간형이며, 세일러복을 더 단순하게 만들기 위해 도입되었다고 할 수 있다. 여학생들 사이에서 숄칼라는 평가가 좋지 못했고, 입학년도의 차이로 세일러복을 입을 수 없게 된 여학생들에게서 원망 섞인 불평이 쏟아졌다고 한다.
같은 해 12월에는 태평양 전쟁이 시작되고 전황이 악화되면서 '맵시'를 따질 여유가 없어졌다. 1942년에는 스커트조차 없어지고, 전쟁을 그린 드라마에서 자주 보이는 '몸뻬(일 바지)'를 착용하게 되었다.

【1950년대】 블레이저형의 확대

종전 후 '고등여학교'는 '고등학교'가 되었다. 겨우 전후 혼란기를 벗어나 사회가 안정되기 시작하면서 여고생들이 패션의 유행을 즐길 여유를 되찾았다. 50년대 중반에는 '블레이저+베스트' 조합의 교복이 등장했다. 고등학교 교복에서 블레이저형의 점유율이 확대되면서 세일러복과 쌍벽을 이루는 존재가 되었다.
당시의 '블레이저'는 금속 단추나 엠블럼 등의 장식이 없는 것이 보통이었고, 체크 스커트의 등장도 한참 뒤의 일이다. 위아래 같은 천으로 만든 네이비 슈트 스타일이 일반적이었다.
이 '클래식 블레이저 스타일'은 2010년대에도 드물게 볼 수 있었다.

【1960년대】교복 폐지 운동

1960년대 중반, 일본 대학에서는 정치, 관리 운영, 학비 인상 등의 문제로 '학생 운동'이 격렬해졌다. 60년대 후반이 되면서 학생 운동은 고등학교에도 영향을 미쳤고, '관리 교육'의 상징인 교복을 폐지하고자 하는 움직임이 확산되었다.

이 무렵 일반적인 남학생 교복 디자인 스탠드칼라의 유래가 군복이었던 것도 '군국주의'의 잔재로 여겨져 비난의 대상이 되었다.

이러한 흐름에 따라 도(都)내 일부 공립 고등학교에서는 실제로 교복이 폐지되었다. '학교 교복'의 위기라고도 할 수 있었지만, 전국으로 확대되지는 않았다.

【1970년대】스케반 스타일

학생 운동이 힘을 잃어가던 70년대 중반부터 여학생들에게는 '스케반', 남학생들에게는 '변형 교복' 스타일이 유행했다. 양쪽 모두 지금까지의 교복을 극단적으로 '변형'한 것이며, 스케반은 배꼽이 드러날 정도로 짧게 줄인 세일러복 상의, 극단적으로 길게 늘인 스커트, 복사뼈 높이까지 말아 내린 양말이 특징이다. 스케반은 '여학생의 우두머리'를 부르던 말로 전형적인 불량 청소년 스타일이었다.

이러한 유행을 따라 교복 업계에서는 규격 외의 교복을 만들기 시작함과 동시에, 세일러복과 스탠드칼라 교복이 시장에서 밀려날 것이라고 판단해 이를 대체할 새로운 스타일을 출시하기 시작했다. 이것이 80년대 블레이저 스타일로의 전환을 앞당기는 방아쇠가 되었다.

【1980년대】모델 체인지 열풍

80년대 중반, 도내 사립 여자 고등학교에 '엠블럼을 붙인 블레이저와 타탄체크 스커트'가 도입되었다. 이는 기존에 일부 미션 스쿨 외에는 볼 수 없었던 참신한 스타일이었다. 또 80년대 전반까지 '츳파리(불량 청소년 스타일)'의 유행으로 긴 스커트가 멋있다고 여겨졌지만, 무릎 높이의 니 하이 삭스를 착용하는 것도 새로운 요소였다.

모델 체인지를 실시한 고등학교는 인기를 끌면서 학생 수가 높게 치솟았고, 학교 간의 편차가 커졌다. 명확한 성공 사례를 본 다른 학교도 뒤처지지 않기 위해 비슷한 특징을 가진 블레이저로 교복 스타일을 바꿨다. 그렇게 전국에 '교복 모델 체인지 열풍'이 시작됐고, 구형 블레이저나 세일러복, 피나포어 스커트 같은 '낡은' 교복은 신형 블레이저 스타일로 대거 교체됐다.

그에 따라 신발도 기존의 '스트랩 슈즈'가 아니라 '로퍼'를 신게 된다.

【1990년대】고갸루 열풍

90년대에 들어서자 교복을 철저하게 자신만의 스타일로 입는 것이 크게 유행한다. 셔츠의 옷깃을 크게 벌리거나 리본, 넥타이를 치렁치렁 늘어뜨려서 착용하고, 큰 스웨터를 입고 스커트는 매우 짧았으며, 헐렁한 '루즈 삭스'를 신었다. 거기에 피부를 구릿빛으로 태우고 금발로 탈색한 스타일은 '고갸루'라고 불리며 매스컴의 주목을 받았다.

98년부터 2000년대 초기까지는 고갸루에서 발전한 '간구로 갸루', '야만바 갸루'와 같은 스타일이 등장했다. '갸루'들은 당시 고등학생에게도 보급된 '삐삐', 새롭게 등장한 '스티커사진' 등과 함께 '여고생 열풍'이라고 할 정도의 사회현상을 만들어냈다. 동시에 통학용 가방으로 80년대까지만 해도 주류였던 가죽 손가방은 점차 감소하고, 나일론 재질의 보스턴 스쿨 백이 보급되기 시작했다.

【2000년대】청초화

2000년대에 들어오면서 고갸루 열풍이 점차 사그라든다. 2000년대 초반부터 후반까지 트렌드가 '자유분방한' 스타일에서 점차 '청초한' 스타일로 옮겨갔다.

루즈 삭스는 완전히 사라지고, 2004년부터는 네이비 니 삭스가 유행했다. 스커트 길이는 90년대를 전환점으로 길어지는 방향으로 흘러갔지만, 그래도 여전히 짧은 편이었다. 스쿨 백은 기존에 보급됐던 나일론 재질과 함께 합성피혁 제품이 증가했다.

【2010년대】캐주얼화

2010년대는 2000년대의 '청초한' 트렌드를 이어나가면서도 사복 아이템을 활용한 캐주얼화가 시작되었다. 신발은 기존의 로퍼와 함께 움직이기 편한 스니커즈를 많이 신게 되고, 가방은 스쿨 백이 아닌 각자의 취향을 반영한 백 팩의 비율이 증가했다. 그 외에도 네이비 니 삭스를 루즈 삭스처럼 느슨하게 신는 것이 유행했고, 스커트는 무릎 높이까지 길어졌다.

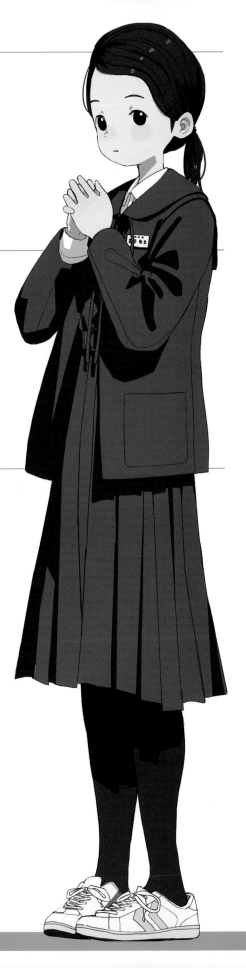

볼레로란

볼레로란, 길이가 짧고 앞이 벌어지는(여밈 장치가 없는) 상의의 일종이다. 앞을 고정하는 것은 기본적으로 목 쪽에 한 곳뿐이며, 안쪽에 있는 고리로 거는 타입과 단추(보통한 개)로 고정하는 타입이 있다.

'볼레로'는 스페인의 민속춤을 뜻하며, 무용수가 입었던 상의 명칭에서 유래했다. 스페인의 투우사도 이러한 상의를 입는다.

모양

볼레로는 기본적으로 단추가 없으며, 있어도 하나뿐이다. 따라서 블레이저처럼 '싱글', '더블'로 구분하지 않는다. 엄밀하게는 단추가 있는 타입은 '여밈 장치가 없다'는 볼레로의 정의에서 벗어나지만, 고정하는 부분이 목 주위에만 있다면 볼레로의 일종으로 구분한다. 또한 길이는 허리 위까지 오는 무척 짧은 것부터 블레이저처럼 허리까지 내려오는 것까지 폭이 넓다.

교복으로서의 현황

전국적으로 거의 볼 수 없을 정도로 드물다. 1980년대 도쿄에서 실시된 조사에 따르면 특히 사립학교에서 많이 채택했고, 사립 중고등학교에서의 채택 비율은 10% 가량 차지했다.

그러나 요즘 실시되고 있는 교복 착용 실태 조사에서는 교복의 종류에 '볼레로'라는 항목 자체가 없고 '기타'로 구분되는 경향이 있다. 현재는 수가 확연히 줄었고, 80년대부터 시작된 교복의 모델 체인지 열풍의 영향으로 대부분이 블레이저형으로 바뀌었다. 극히 소수의 중고등학교에는 여전히 남아있다. 이렇게 볼레로는 '좋은 전통'을 가진 이미지의 교복이 되었다.

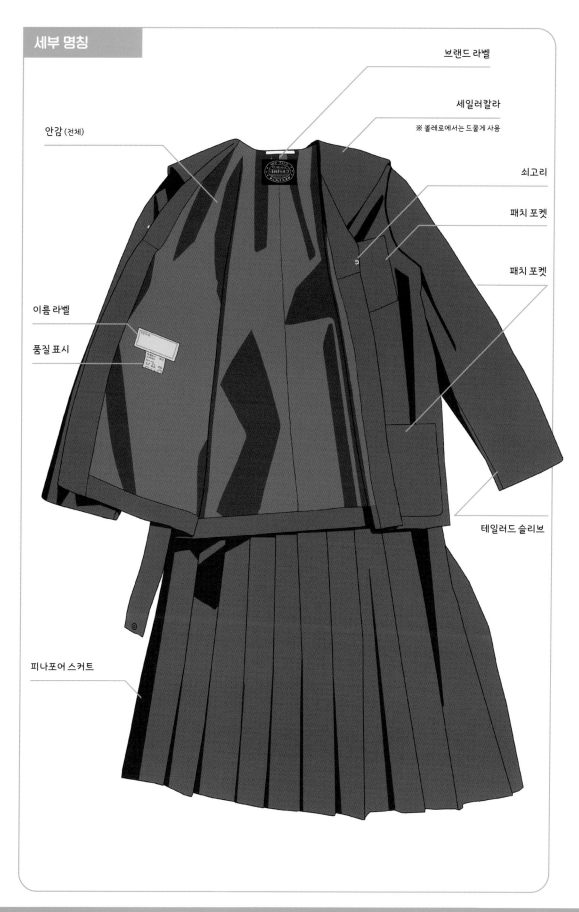

브랜드 라벨

세일러칼라

※ 볼레로에서는 드물게 사용

안감 (전체)

쇠고리

패치 포켓

패치 포켓

이름 라벨

품질 표시

테일러드 슬리브

피나포어 스커트

▲ 가슴에 자수

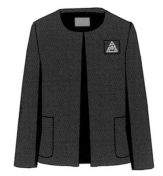

▲ 재킷 원단과 같은 천 조각에 자수를
넣어 가슴에 부착

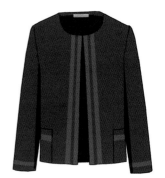

▲ 평행선 장식

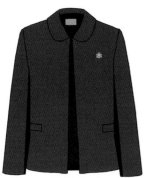

▲ 라운드칼라가 달린 것

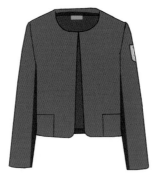

▲ 밑단에 패치 포켓 소매에 엠블럼

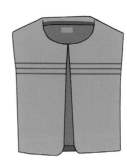

▲ 여름용 민소매 볼레로. 가슴에 핀턱
(장식용 주름)이 잡혀 있다.

▲ 곡선적인 라인

▲ 목 부근에 싸개단추

▲ 파이핑과 패널 라인

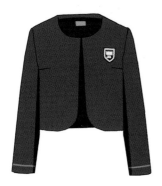

▲ 가슴에 엠블럼, 소매에 라인 장식

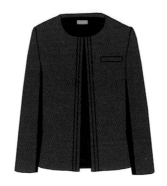

▲ 여밈 부분에 핀턱 장식

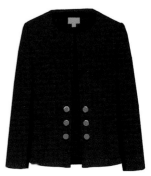

▲ 가슴 하단에 장식용 금속제
기둥단추(생크버튼)

볼레로와 피나포어 스커트

볼레로가 채택되면 스커트는 대부분 피나포어 스커트다. 디자인적으로도 보기 좋긴 하지만 볼레로는 앞을 여미지 않은 상태로 착용하므로 블라우스 한 겹으로는 추위에 취약하기 때문이다.

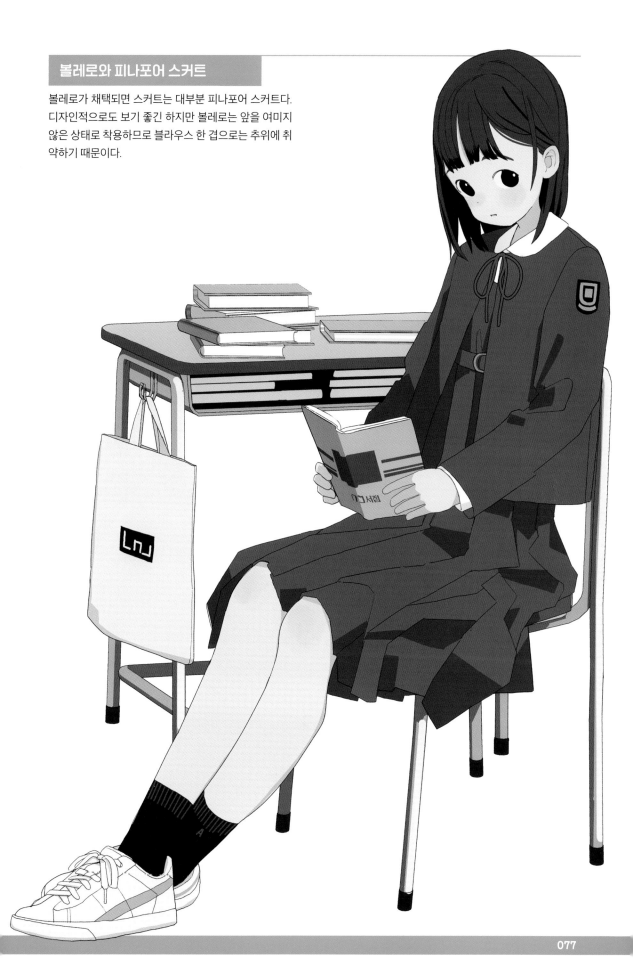

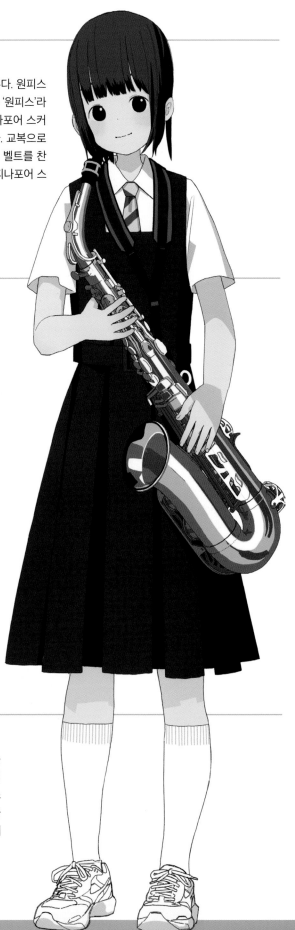

피나포어 스커트

'점퍼스커트' 혹은 '에이프런 스커트'라고 부른다. 원피스의 일종이며, 소매가 없는 것이 특징이다. 보통 '원피스'라고 부르는 옷은 단독으로 입기도 하지만, 피나포어 스커트는 속에 블라우스 등을 입는 것이 기본이다. 교복으로서의 피나포어 스커트는 높은 확률로 허리에 벨트를 찬다. 벨트 버클은 얼핏 비슷하게 보이기 쉬운 피나포어 스커트에서 개성을 드러낼 수 있는 포인트다.

조합

특히 상의가 볼레로일 경우, 높은 확률로 피나포어 스커트가 채택된다. 그밖에 세일러복, 블레이저와의 조합도 볼 수 있다. 세일러복과 조합하면 피나포어 스커트를 입었는지 구분하기 어렵지만, 블레이저를 입으면 스커트의 가슴 부분이 베스트를 입은 것처럼 보인다. 하복과 춘추복으로는 피나포어 스커트와 블라우스를 조합해 착용한다.

교복으로서의 현황

볼레로와 마찬가지로 무척 드물게 채택되는 교복이다. 특히 교복을 세일러복이나 블레이저로 모델 체인지를 시행했다면, 피나포어 스커트가 선택되는 일은 거의 없다. 따라서 지금까지 피나포어 스커트가 보인다면 오래전에 채택된 경우가 많다.

세부 명칭

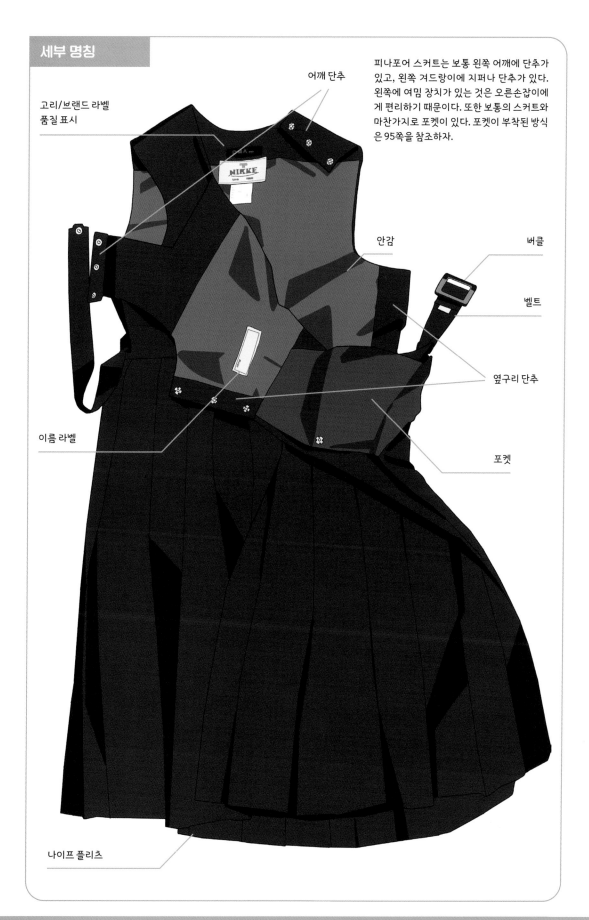

어깨 단추

고리/브랜드 라벨
품질 표시

피나포어 스커트는 보통 왼쪽 어깨에 단추가
있고, 왼쪽 겨드랑이에 지퍼나 단추가 있다.
왼쪽에 여밈 장치가 있는 것은 오른손잡이에
게 편리하기 때문이다. 또한 보통의 스커트와
마찬가지로 포켓이 있다. 포켓이 부착된 방식
은 95쪽을 참조하자.

안감

버클

벨트

옆구리 단추

이름 라벨

포켓

나이프 플리츠

다양한 디자인

■ 기본 타입 기본 벨트가 달렸으며 왼쪽 어깨와 겨드랑이가 트인 타입

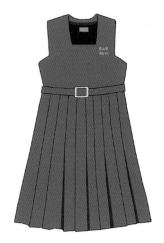

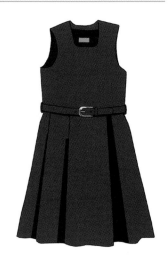

■ 앞단추 타입 앞면을 여닫을 수 있다. 앞면의 단추가 포인트

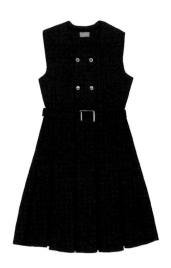
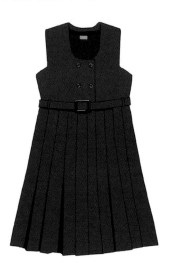

대부분의 피나포어 스커트는 허리(또는 그보다 위)에 벨트가 있다. 겉옷을 입으면 피나포어 스커트의 윗부분이 가려져 개성을 드러내기 어렵지만, 볼레로와 조합하면 적어도 벨트 버클이 보이는 만큼 디자인적으로 중요한 포인트라고 할 수 있다.

■ 벨트리스 타입 보통의 스커트처럼 조절 장치로 허리를 조절할 수 있다.

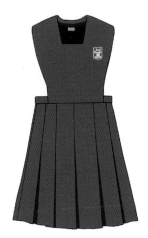

■ 특수한 피나포어 스커트

가슴 주름형
플리츠가 허리가 아니라
어깨 부근까지 이어지는 형태.

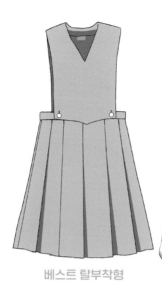

베스트 탈부착형
윗부분과 스커트 부분이 단추로
고정되어 있어 분리가 가능하다.

이너웨어 일체형
모양으로는 피나포어 스커트
의 일종이지만, 윗부분은 완전
히 이너웨어에 가까워서 상의
로 가리는 것을 전제로 만들어
졌다.

이러한 유형은 단독으로 입을
수 없고 대부분 세일러복과 함
께 착용한다.

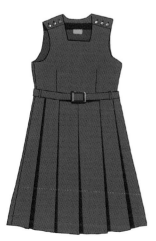

양쪽 어깨 여밈형
양쪽 어깨를 여닫을 수 있는 타
입. 샌크버튼이 사용되어 장식
적인 역할도 한다.

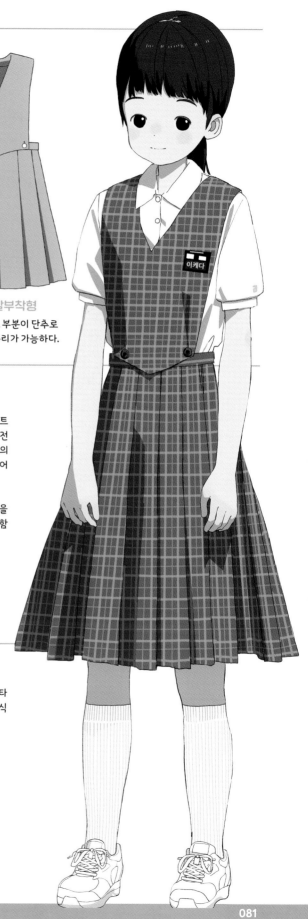

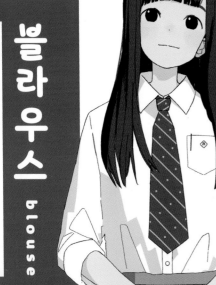

블 라 우 스 blouse

블라우스

블라우스란 여성이나 아이들이 입는 셔츠 모양의 넉넉한 상의
이다. 교복으로는 와이셔츠와 동일한 형태인 '셔츠블라우스'를
기본으로 하며 종류가 다양하다. 셔츠블라우스는 본래 남성용
디자인이었지만, 19세기 말부터 여성의 테일러드슈트와 스포
츠가 유행하면서 여성용 의류로 널리 입게 되었다. 블라우스는
옷자락을 스커트에 넣어 입는 것과 꺼내 입는 것이 있으며, 꺼내
서 착용하는 것을 '오버블라우스'라고 한다.

단추 개수

셔츠블라우스 중에서도 옷자락이 둥글고 와이셔츠의 형태에 가
까운 것은 7버튼이다. 라운드칼라처럼 여성스러운 요소가 있는
것은 6버튼이 많다.

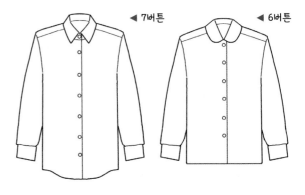

◀ 7버튼　　　　　　　　◀ 6버튼

가슴 포켓

교복 블라우스의 포켓은 기본적으로 레귤러, 라운드, 모서리 절
단, 스퀘어 4종류 중에 하나다. 포켓 위쪽에 천을 덧붙여 마감한
것도 있다. 참고로 이러한 특징은 세일러복의 가슴 포켓으로 붙
는 패치 포켓에도 해당된다. 또한 장식이 더 많은 블라우스에서
는 단추가 달린 플랩(뚜껑)이 붙을 수도 있다.

▲ 레귤러형

▲ 라운드형

▲ 모서리 절단형

▲ 패치 레귤러형

▲ 스퀘어형

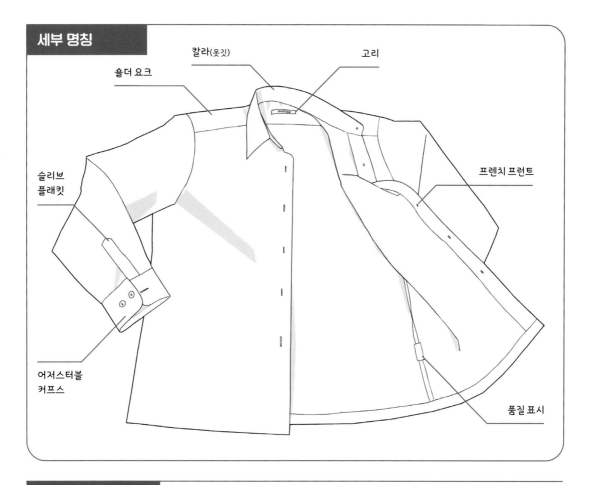

칼라(옷깃)
고리
숄더 요크
슬리브
플래킷
프렌치 프런트
어저스터블
커프스
품질 표시

밑단의 형태

와이셔츠 혹은 와이셔츠형 블라우스 중에는 밑단이 둥그스름한 것이 있다(라운드 보텀). 이런 형태의 블라우스는 17세기 무렵에 등장했는데 보통 속옷으로 입었다. 앞뒤의 둥그스름한 밑단으로 가랑이 부분을 감싸듯이 사용한 것에서 유래했다. 현재는 밑단이 직선인 '스퀘어 보텀'도 흔하게 볼 수 있다. 와이셔츠형에 해당하지 않는(라운드칼라 등) 블라우스의 밑단은 스퀘어 보텀이 기본이다. 또한 와이셔츠형 블라우스라도 밑단을 밖으로 내어 입는 오버블라우스의 밑단은 보통 스퀘어 보텀이다.

◀ 라운드 보텀

◀ 스퀘어 보텀

뒷판

블라우스 뒷판의 요크(어깨 절개선) 아래에는 어깨를 움직이기 쉽도록 플리츠가 들어갈 수 있다.

허리를 잘록하게 줄이는 '백 다트'가 들어가기도 한다.

백 다트

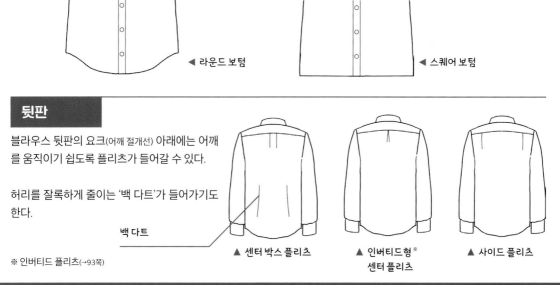

▲ 센터 박스 플리츠

▲ 인버티드형[*]
센터 플리츠

▲ 사이드 플리츠

※ 인버티드 플리츠(→93쪽)

칼라의 형태와 명칭

블라우스 칼라는 '와이셔츠' 하면 떠올리게 되는 모양부터 둥그스름한 모양까지 여러 종류가 있다. 블레이저와 조합할 때는 '레귤러칼라'가 기본이다. 볼레로나 이튼과의 조합은 '라운드칼라', '플랫칼라'가 많다.

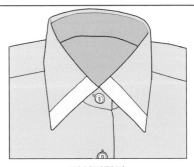

마이터칼라
가장자리에 사선으로 재단선이 있는 형태.

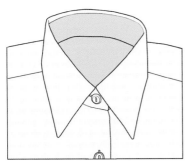

레귤러칼라
가장 일반적인 형태. 깃 끝이 뾰족하다. '일반적'인 형태는
시대와 함께 변하는 만큼, 시대에 따라 다른 모습으로 나타난다.

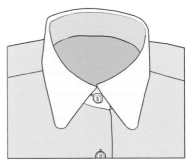

클레릭 셔츠
몸통 부분에 색(대부분 연한 파란색)이 들어가고
옷깃과 소매 끝만 흰색인 것.

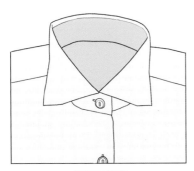

와이드칼라
교복으로는 보기 드문 트임이 넓은 형태.
넥타이를 맸을 때 매듭을 예쁘게 보여 줄 수 있다.

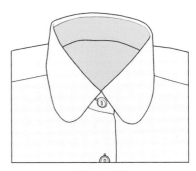

라운드칼라
깃 끝이 둥근 형태. 이튼이나 볼레로,
서스펜더 스커트와의 조합으로 자주 볼 수 있다.

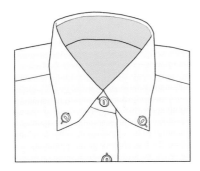

버튼다운칼라
깃 끝을 단추로 채우는 형태. 첫 번째 단추를 잠그면
옷깃이 벌어지지 않고 깔끔해 보이므로,
타이나 리본이 없는 하복에 적합하다.

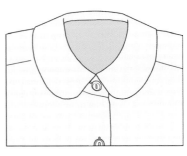

플랫칼라
옷깃의 허리를 세우지 않은 형태. 교복 조합은
라운드칼라에 어울리는 조합과 비슷한 경향이 있다.

커프스의 형태와 명칭

커프스는 소맷부리를 가리킨다. 속에 '심지'가 들어 있어 주름이 잘 생기지 않고 내구성이 좋다.
교복 블라우스에 쓰이는 커프스는 단이 젖힌 부분이 없는 '싱글 커프스'가 기본이다.
긴소매 블라우스에는 반드시 커프스가 달려 있다. 반소매는 대부분 생략된다.

굴림 커프스

모서리가 둥그스름한 커프스. 가장 기본적인 형태다.

하프굴림 커프스

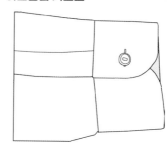

모서리가 크게 둥그스름한 커프스.

어저스터블 커프스

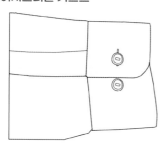

소맷부리의 크기를 조절할 수 있는 커프스.

육각 커프스

모서리를 비스듬히 잘라낸 커프스.

사각 커프스

모서리를 자르지 않은 싱글 커프스.

투버튼 커프스

단추가 세로로 2개 달린 커프스.

원뿔형 커프스

끝이 좁은 원뿔형 커프스. 손목에 딱 맞는 형태다.

더블 커프스

소맷부리를 접어서 두 겹으로 된 커프스. 이 유형을 제외하면 모든 커프스가 싱글 커프스다.

베스트 vest

베스트

'베스트'란 소매가 없는 옷으로 조끼라고도 부른다. 세일러복과 마찬가지로 앞을 여닫을 수 있는 형태와 뒤집어쓰는 형태가 있으며, 겨울에는 교복 재킷과 함께 착용한다. 기본적으로 허리 길이이며, 영국에서는 '웨이스트코트', 프랑스에서는 '질레'라고 부른다.

스리피스

베스트는 블레이저나 칼라리스 재킷과 세트로 채택된다. 재킷, 베스트, 스커트(하의) 조합에서 세 가지 모두 같은 원단으로 만들어진 것을 '스리피스'라고 부른다. 오늘날 슈트는 재킷과 하의가 한 벌인 '투피스'가 기본이지만, 제2차 세계대전 이전에는 '슈트'라고 하면 스리피스가 기본이었다.

여름 착용

베스트는 겨울과 간절기는 물론이고 여름에도 의무적으로 착용해야 하는 경우가 있고 자발적으로 입기도 한다. 더워 보일 수 있지만 속옷이 비치는 것을 방지하는 기능이 있다. 여름에 베스트를 착용하는 학교는 동복 베스트와 다르게 안감이 없는 하복 베스트가 별도로 있는 곳이 대부분이다.

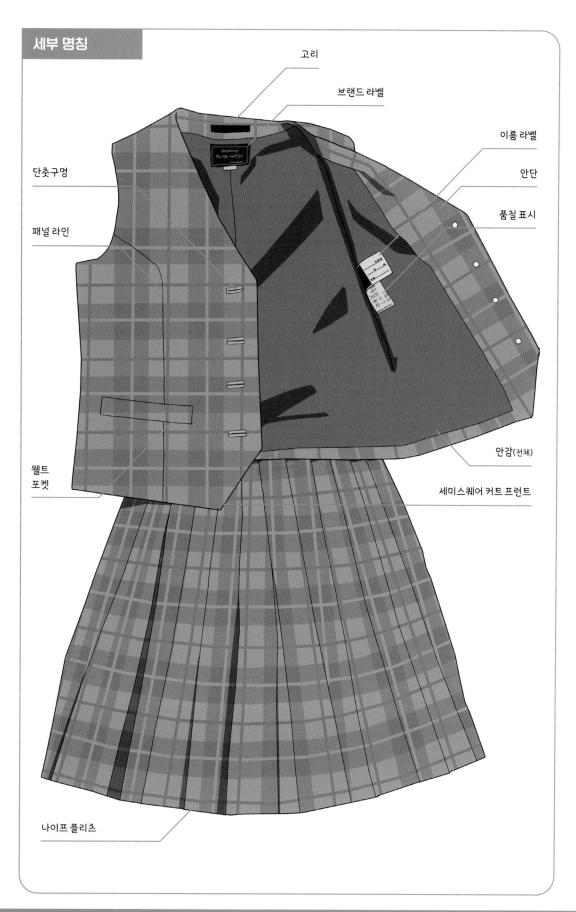

고리

브랜드 라벨

이름 라벨

단춧구멍

안단

품질 표시

패널 라인

안감(전체)

세미스퀘어 커트 프런트

웰트
포켓

나이프 플리츠

다양한 디자인

베스트의 색과 무늬는 기본적으로 상의가 아닌 스커트와 같다. 따라서 체크무늬 스커트라면 베스트도 체크무늬가 되어 무척 화려한 인상이 된다. 베스트의 단추 배열은 블레이저와 마찬가지로 싱글과 더블이 있으며, 싱글은 3버튼이 기본이지만 블레이저에서 보기 힘든 4버튼 이상의 것도 있다.

■ 싱글브레스트

단추를 1열로 채운 스타일.

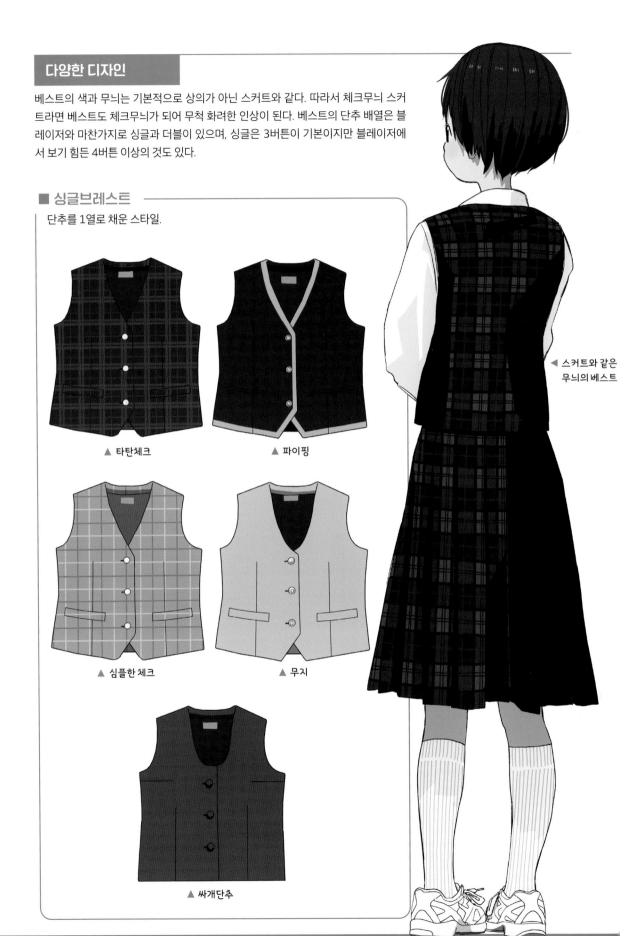

▲ 타탄체크

▲ 파이핑

▲ 심플한 체크

▲ 무지

▲ 싸개단추

◀ 스커트와 같은
무늬의 베스트

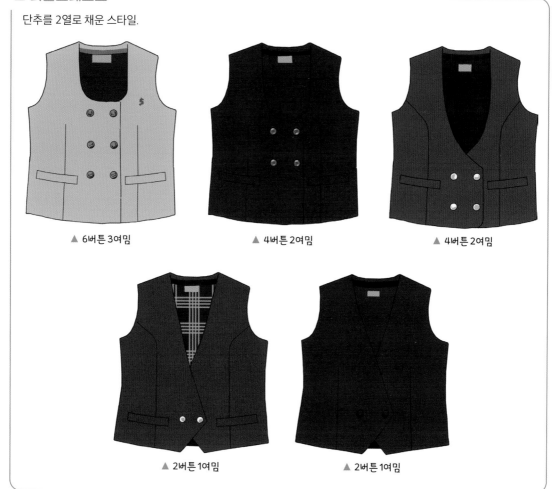

■ 더블브레스트 ─────────────────

단추를 2열로 채운 스타일.

▲ 6버튼 3여밈

▲ 4버튼 2여밈

▲ 4버튼 2여밈

▲ 2버튼 1여밈

▲ 2버튼 1여밈

■ 풀오버형 ─────────────────

옆이 트여 있는 형태도 있다. 옆면에 지퍼가 있어 입을 때 열 수 있다.

원피스

원피스란 상의와 스커트가 하나로 이어진 옷이다. 상의와 하의가 분리된 한 벌의 옷은 '투피스'라 하며, 재킷, 베스트, 스커트처럼 3개로 분리된 한 벌은 '스리피스'라고 부른다. 여기에 코트를 추가한 것을 '포피스'라고 하는데, 거의 남아있지 않다.

원피스형 교복은 서양식 교복 중 가장 역사가 길고, 현재까지 남아 있는 학교에서 채택한지 가장 오래된 곳은 100년 이상 기본 형태를 유지하고 있다. 원피스형 교복은 매우 드물게 남아있지만 학교의 개성을 나타내는 대표 이미지로 삼는 곳도 많다.

원피스형 교복의 역사

전통복장이 당연시되던 일본 고등여학교(현재의 고등학교)에 처음으로 도입된 서양식 교복이 '원피스'다. 이는 제1차 세계대전 종전 다음해인 1919년 도쿄의 고등여학교에서 이뤄졌다.

서양식 교복은 이후 세일러복처럼 상의와 스커트 조합의 '투피스'가 주류였고, 서양식의 도입 초기인 1920년 전후로는 원피스형이 일부에서 확산세를 보였다. 1920년에 등장한 일본 최초의 세일러 교복도 원피스형이었다. 원피스형 교복은 현재에 이르기까지 한번도 유행하지 못했고 드문드문 나타났다가 사라졌다. 오늘날에도 전국에서 몇 곳에만 존재한다.

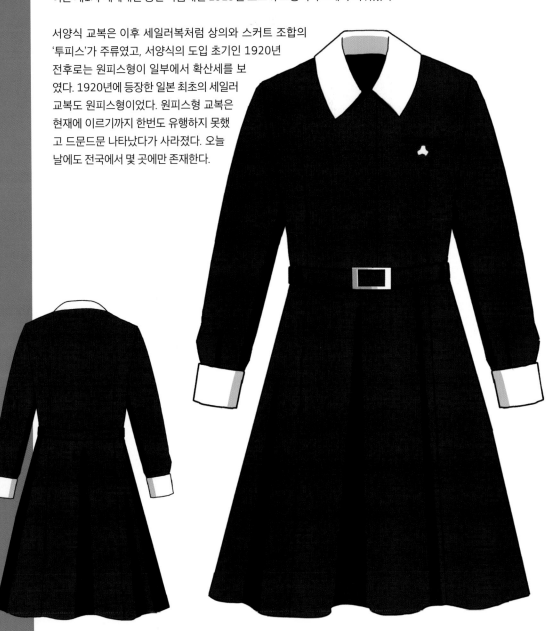

다양한 형태

원피스형 교복 디자인은 크게 세일러칼라형과 셔츠칼라형으로 나뉜다. 공통적으로 허리에 벨트가 있지만 소수의 예외도 있다.
하복으로는 단독으로 착용하고, 동복으로는 재킷과 함께 입는다.

■ 세일러칼라형

세일러복과 같이 세일러칼라가 달린 것

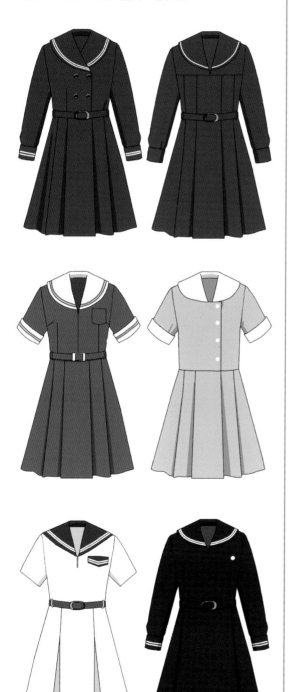

■ 셔츠칼라형

블라우스와 같이 셔츠칼라가 달린 것

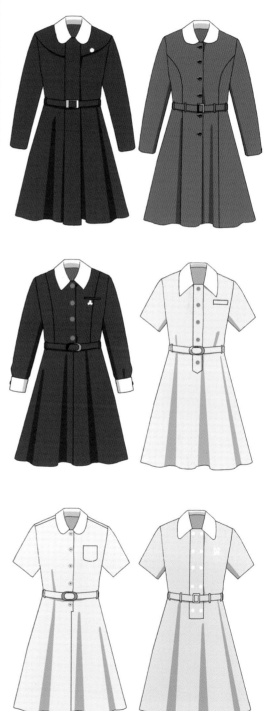

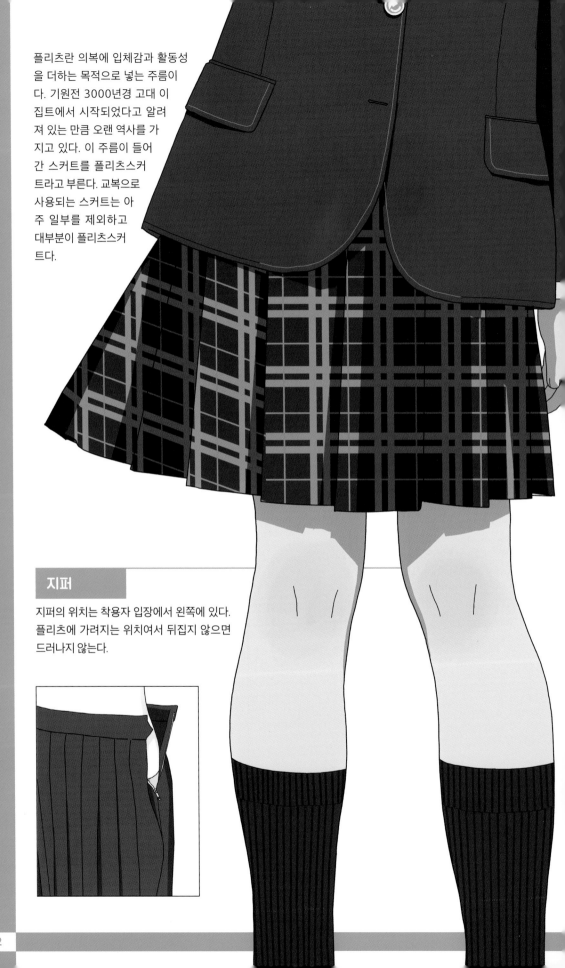

플리츠란 의복에 입체감과 활동성을 더하는 목적으로 넣는 주름이다. 기원전 3000년경 고대 이집트에서 시작되었다고 알려져 있는 만큼 오랜 역사를 가지고 있다. 이 주름이 들어간 스커트를 플리츠스커트라고 부른다. 교복으로 사용되는 스커트는 아주 일부를 제외하고 대부분이 플리츠스커트다.

지퍼

지퍼의 위치는 착용자 입장에서 왼쪽에 있다. 플리츠에 가려지는 위치여서 뒤집지 않으면 드러나지 않는다.

중학교에서 일반적인 세일러복과 조합하는 스커트는 24줄, 고등학교에서 블레이저와 조합할 때는 18~20줄 정도 들어가는 것이 보통이다. 참고로 스커트의 플리츠 수는 16, 18, 20, 24와 같은 식으로 전부 짝수다. 이유는 플리츠스커트는 앞뒤로 2장의 천을 붙여서 만드는 만큼 홀수끼리 더해도 짝수, 짝수끼리 더해도 당연히 짝수가 되기 때문이다.

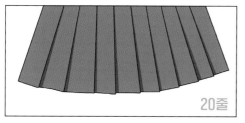
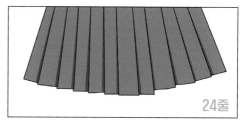

플리츠를 앞에서 보았을 때 12줄이라면, 뒤에도 12줄이 있으니 합하면 24줄이다.

플리츠의 종류

① 나이프 플리츠

한쪽 방향으로 이어지는 주름. 교복 스커트로는 가장 일반적이다. 방향은 스커트 바깥쪽에서 보았을 때 오른쪽 방향(위에서 보면 반시계 방향)인 것이 대부분이다.

② 박스 플리츠

주름의 좌우가 안쪽으로 접혀 있어 속주름끼리 맞닿는 주름. 모든 주름이 '박스 플리츠'로 구성된 것을 박스 플리츠스커트라고 부른다. 반대로 주름이 바깥쪽으로 접혀 있어 겉으로 드러난 부분이 맞닿는 것을 '인버티드 플리츠'라고 하며, 이 주름이 들어간 스커트를 인버티드 플리츠스커트라고 부른다. 교복에 채택된 스커트 대부분이 인버티드 플리츠스커트다.

박스 플리츠를 뒤집으면 인버티드 플리츠, 인버티드 플리츠를 뒤집으면 박스 플리츠다. 이러한 겉과 속의 관계는 반드시 성립한다.

주름의 안쪽이 맞닿는다.

박스 플리츠

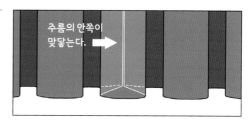

주름의 바깥쪽이 맞닿는다.

인버티드 플리츠

③ 프런트 박스 플리츠

정면 중앙의 박스 플리츠를 기점으로 양방향으로 흐르는 것을 '프런트 박스 플리츠'라고 부른다. 뒤쪽까지 흐르다가 서로 만나는 지점은 박스 플리츠의 겉과 속이 바뀌면서 '인버티드'가 된다. 옆면에서 주름이 만나는 '사이드 박스 플리츠'도 있다.

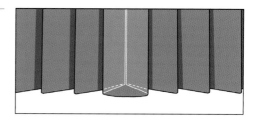

조절 장치

허리에 맞게 조절하는 장치는 크게 3가지가 있다.
조절 장치와 별개로 똑딱단추가 붙어 있는 것도 있다.

① 벨트형

벨트를 끼우는 쇠고리를 풀고, 벨트 뒤쪽에 붙어 있는
플라스틱 심을 요철에 맞춰서 조절한다.

② 레일형

플라스틱 재질의 조절 장치를 풀고 레일을 움직여서
조절한다.

③ 고정쇠형

3단계로 걸어서 조절할 수 있는 단순한 형식이다.

스커트의 벨트

스커트 길이를 짧게 줄이고 싶을 때는 허리 부분을 접는 방법이 있다. 그러나 그냥 접기만 해서는 플리츠가 흐트러지고 보기
흉해진다. 그래서 스커트를 짧게 줄일 수 있는 벨트가 있다.

① 벨트를 사용하기 전 상태.

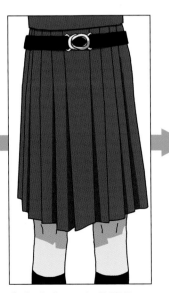

② 벨트를 매고, 스커트를 원하는
높이까지 끌어올린다.

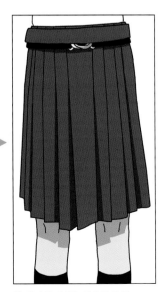

③ 허리를 아래로 접으면 완성.

포켓은 착용했을 때 왼쪽에 오는 것이 대부분이다. 큰 포켓은 플리츠 사이나 지퍼 부분으로 넣고 빼고, 작은 포켓은 허리춤에서 넣고 뺄 수 있다. 작은 포켓은 휴대용 티슈가 들어가는 정도의 크기로 상당히 작다.

① 지퍼

포켓이 지퍼에 맞닿은 형태로 붙어 있어 지퍼를 열지 않으면 사용할 수 없는 타입과 닫은 상태에서도 사용 가능한 타입이 있다.

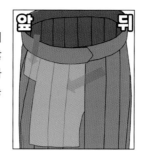

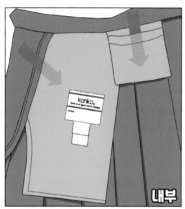

② 플리츠

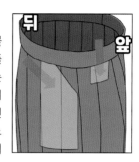

속주름에 틈을 만들어서 붙인 포켓. 포켓의 위치는 플리츠 방향에 따라 달라지는데, 박스 플리츠일 때는 기본적으로 왼쪽에 있다. 프런트 박스 플리츠는 좌우 어느 쪽에도 붙일 수 있지만, 대부분 오른손잡이에게 편한 오른쪽에 있다. 이 그림은 프런트 박스 플리츠의 오른쪽 포켓의 예시다.

기타 스커트

교복 스커트는 대부분이 일반적인 플리츠스커트지만, 드물게 예외가 존재한다.

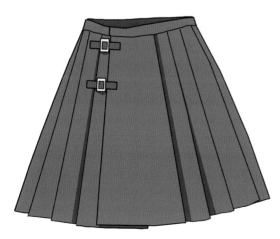

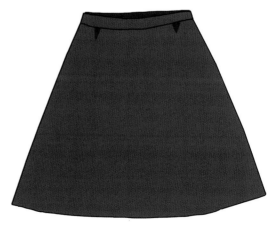

■ 랩스커트

말 그대로 한 장의 천을 허리에 감아서 벨트 등으로 고정한 스커트. 플리츠가 들어가 있는 것도 있다.

■ 플레어스커트

플리츠가 없는 심플한 스커트. 교복으로는 소수이지만 일정 부분 존재하고, 블랙이나 네이비 컬러에 무지가 많다.

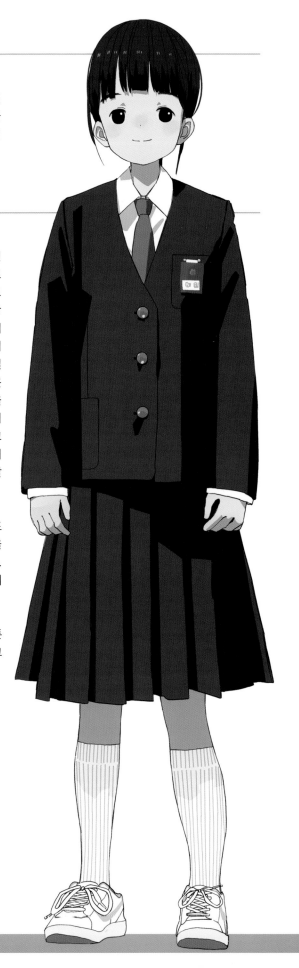

칼라리스 재킷

'칼라리스'란 칼라가 없다는 뜻으로 옷깃이 없는 재킷을 가리킨다. '노 칼라 재킷'이라고도 한다. 쉽게 말하면 블레이저에서 옷깃을 없앤 것이므로, 옷깃 이외의 특징은 블레이저와 유사하다.

이튼

칼라리스 재킷 중에서도 위아래가 네이비나 블랙인 심플한 것을 '이튼'이라고 하며, 초중학교 교복으로 매우 흔하다. 이튼이라는 명칭은 영국의 유명 남학교인 '이튼 칼리지'에서 유래했다. 이튼은 1440년에 창설되어 보리스 존슨 등 20명이 넘는 영국 총리를 배출한 명문학교다. 이튼에서 채택한 교복과 비슷해서 일본에서도 '이튼'이 되었다고 생각하기 쉬운데, 실제로는 전혀 다르다. 먼저 이튼 칼리지 교복에는 옷깃이 있다. 또한 길이가 짧은 연미복형 재킷의 앞을 연 채로 착용한다. 게다가 베스트와 스트라이프 바지를 착용하는 아주 독특한 교복이다. 일본의 이튼 교복과 비교하면 '색이 까맣다'는 것이 유일한 공통점이다. 그러나 이튼이라는 일본 교복의 명칭이 '이튼 칼리지'에서 유래한 것은 사실이다.

어떻게 된 일인가 하면, 오카야마 현의 교복 브랜드가 1960년대 초등학교 교복을 판매할 때 마케팅을 위해 제안하는 디자인마다 독자적인 명칭을 붙였다. 그중에 하나가 '이튼형(型)' 교복이었다. 즉, 이튼은 이름으로만 사용되었을 뿐, 디자인은 달랐다.

교복 브랜드의 이러한 노력은 성공을 거두어, '이튼형' 교복이 초등학교에서 가장 많이 채택되었다. 그리고 중학교 교복으로도 보급되었다.

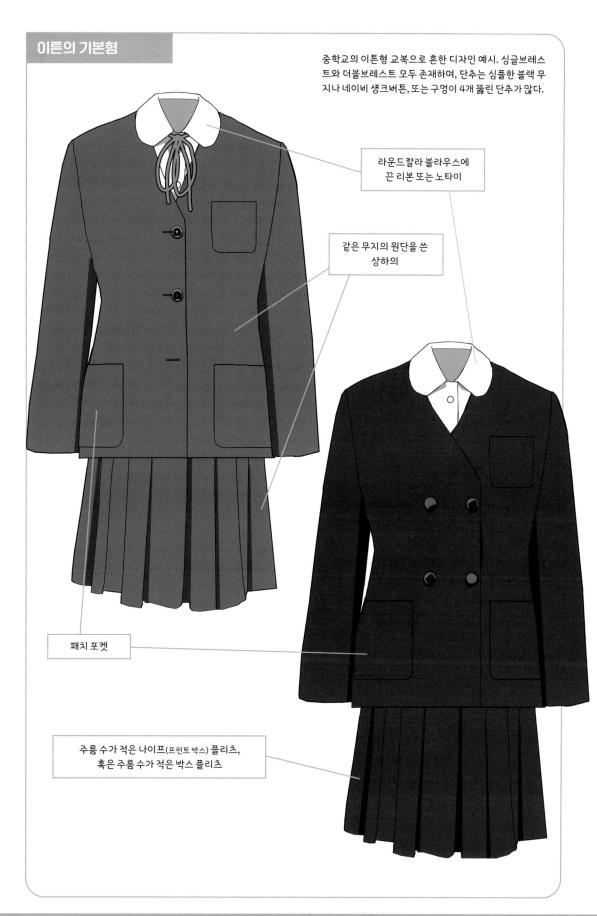

이튼의 기본형

중학교의 이튼형 교복으로 흔한 디자인 예시. 싱글브레스트와 더블브레스트 모두 존재하며, 단추는 심플한 블랙 무지나 네이비 섕크버튼, 또는 구멍이 4개 뚫린 단추가 많다.

라운드칼라 블라우스에
끈 리본 또는 노타이

같은 무지의 원단을 쓴
상하의

패치 포켓

주름 수가 적은 나이프(프런트 박스) 플리츠,
혹은 주름 수가 적은 박스 플리츠

요즈음 세일러복 위에 칼라리스 재킷을 입는 조합의 교복이 늘었다. 얼핏 보면 세일러칼라가 달린 블레이저(세일러 블레이저)로 보이지만, 재킷을 벗으면 평범한 세일러복이다. 간절기에는 세일러복만 착용하고, 겨울에 재킷을 덧입는 형태다.

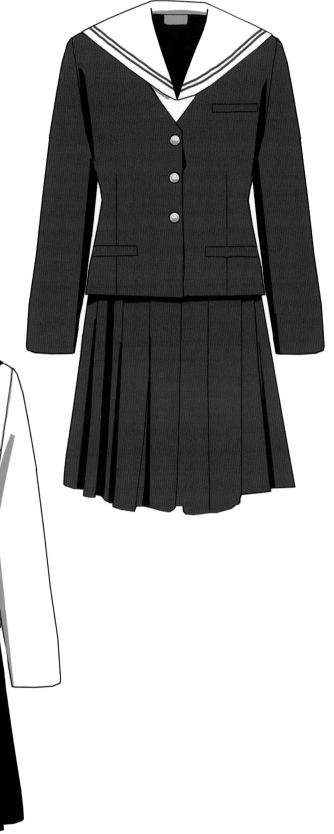

다양한 디자인

칼라리스 재킷은 길이가 짧다는 점이 특징이다. 또한 옷깃이 없어서 목둘레선 디자인이 자유롭고 U넥인 것도 자주 볼 수 있다. 그 외 플랩 포켓이나 금속 단추, 엠블럼 등 블레이저와 공통되는 특징의 디자인이 많다.

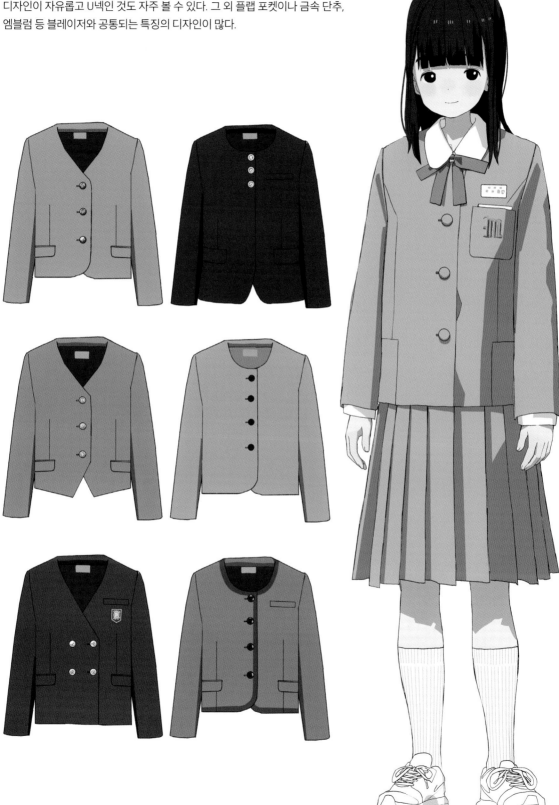

서스펜더 스커트(멜빵 치마)

서스펜더 스커트란 멜빵이 달린 스커트로 어깨에 걸어서 착용한다. 보통은 '멜빵 치마'라고 한다. 끈은 등에서 교차되는 모양이 많다.

멜빵 외에는 허리의 조절 장치나 포켓 등이 보통의 플리츠스커트와 같다. 플리츠스커트의 자세한 내용은 92쪽을 참조하자.

보통 여아용 옷으로 인식되고 있으며, 초등학교에서 많이 입는다. 초등학교 여학생 교복으로는 '표준복'이나 '스쿨 스커트'라고 하면 서스펜더 스커트를 가리킬 정도로 일반적이다.

중학교 교복으로의 채택

중학교에서는 소수의 학교에서 채택 중이다. 피나포어 스커트나 볼레로와 마찬가지로 새롭게 채택하는 학교가 적고, 교복 스타일의 변화를 주면서 폐지되는 일이 많아서 점차 감소하고 있다.

고등학교에서는 시대를 불문하고 거의 볼 수 없다. 아주 드물게 채택한 학교에서는 표준 타입처럼 가는 멜빵이 아닌 넓은 타입의 디자인이 많다. 형태에 따라서는 피나포어 스커트와 경계가 모호한 것도 있다.

명찰

중학교에서는 명찰을 대부분 착용하는데, 서스펜더 스커트에서는 멜빵의 가슴 부분에 붙인다. 블라우스의 가슴 포켓이 끈에 가려지기 때문이다.

표준형

초등학교나 중학교에서 일반적으로 보이는 어깨끈이 가는 타입. 어깨끈의 길이 조절은 어깨끈 조절 장치를 사용하는 것과 허리 부분의 단추를 사용하는 것이 있다.

뒤쪽은 끈이 반드시 교차하며, 교차하는 부분은 고리를 지나거나 쇠장식으로 고정하는 등 모양이 흐트러지지 않게 되어 있다.

① 어깨끈에 조절 장치가 없는 타입

② 어깨끈에 조절 장치가 있는 타입

③ 박스 플리츠 타입

어깨끈이 넓은 타입. 고등학교에서 채택한 경우 대부분 이 타입이다. 표준형의 어깨끈과 달리 등이 교차하지 않는 것도 있다. 또한 피나포어 스커트처럼 어깨끈의 길이를 조절할 수 없는 것도 있다.

① 어깨끈이 약간 넓은 타입. 등에서 어깨끈이 교차하는 부분은 앞쪽의 어깨끈 안에 붙어 있는 고리를 뒤쪽 끈이 지나는 형태다.

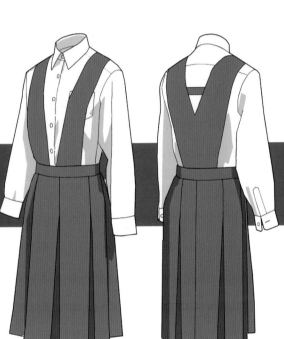

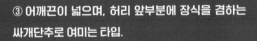

② 어깨끈이 넓은 타입. 등은 피나포어 스커트처럼 넓게 덮고 있는 형태다.

③ 어깨끈이 넓으며, 허리 앞부분에 장식을 겸하는 싸개단추로 여미는 타입.

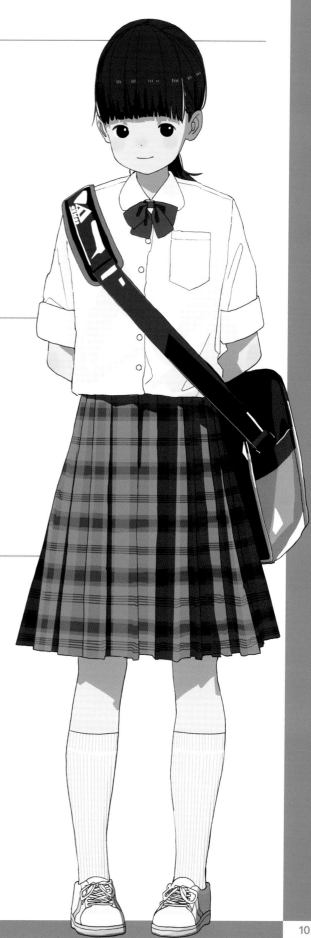

삭스(양말)

니 삭스란 발끝에서 무릎 아래까지 덮는 긴 양말
이다. '삭스'라고 부르는 것은 일반 양말을 가리키
지만, '발목 양말', '니 하이 삭스' 등 수식어에 따라
서 길이가 달라진다.

통학용으로는 '리브 삭스'를 많이 신는다. '고무뜨
기' 방식으로 만들어진 양말로, 안뜨기와 겉뜨기
를 번갈아 해서 생기는 세로 줄무늬가 특징이다.

고등학교의 양말과 유행

교복과 함께 신는 양말은 유행에 매우 민감하다.
중학교와 달리 고등학교는 대부분 교복 양말의
색을 제한하는 규정만 있고, 길이에 대해서는 각
자 선택할 수 있기 때문이다.

특히 시대를 대표하는 것으로 90년대 후반의 '루
즈 삭스'가 유명한데, 이외에도 단기적인 유행이
항상 존재했다.

중학교의 양말

중학교는 복장에 관련된 교칙이 무척 엄격하고,
대부분 양말은 '흰색'으로 규정되어 있다(요즘은 네
이비색인 학교도 많아졌다). 또한 양말 입구 부분에 작
은 포인트 자수가 들어간 것조차 허락하지 않는
학교도 있다. 이러한 이유로 고등학교에 비해 중
학교 교복 양말은 유행에 전혀 영향을 받지 않고
기존의 모습이 많이 남아 있다.

삭스

sox

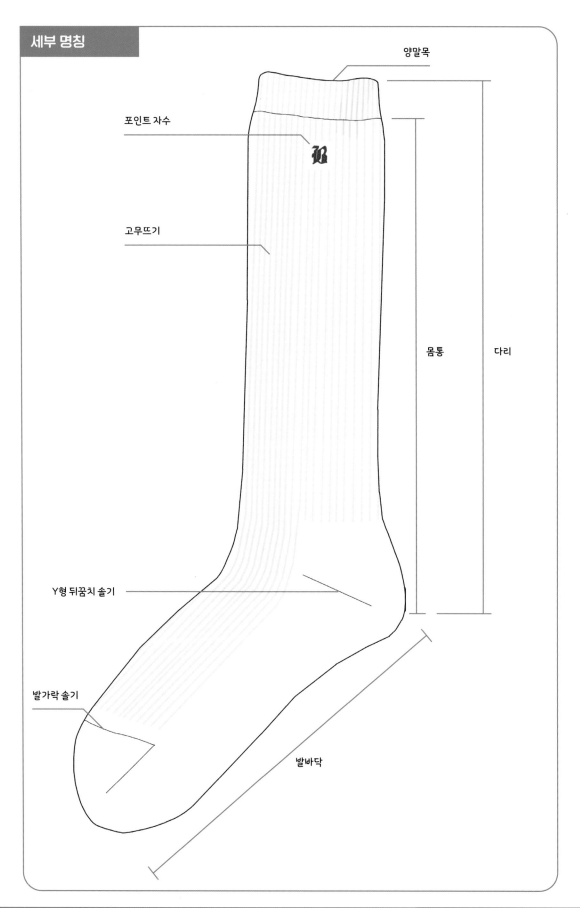

세부 명칭

양말목

포인트 자수

고무뜨기

몸통

다리

Y형 뒤꿈치 솔기

발가락 솔기

발바닥

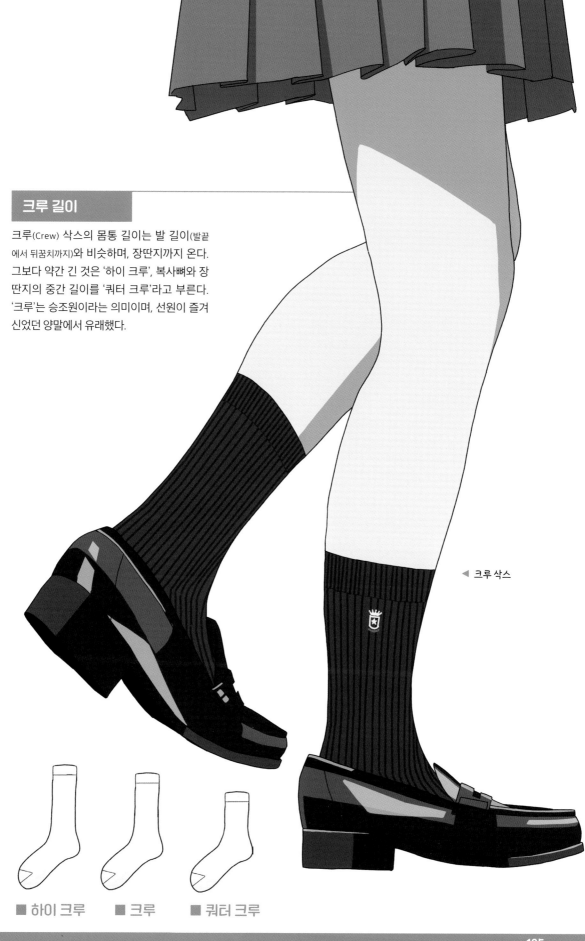

크루 길이

크루(Crew) 삭스의 몸통 길이는 발 길이(발끝
에서 뒤꿈치까지)와 비슷하며, 장딴지까지 온다.
그보다 약간 긴 것은 '하이 크루', 복사뼈와 장
딴지의 중간 길이를 '쿼터 크루'라고 부른다.
'크루'는 승조원이라는 의미이며, 선원이 즐겨
신었던 양말에서 유래했다.

◀ 크루 삭스

■ 하이 크루 ■ 크루 ■ 쿼터 크루

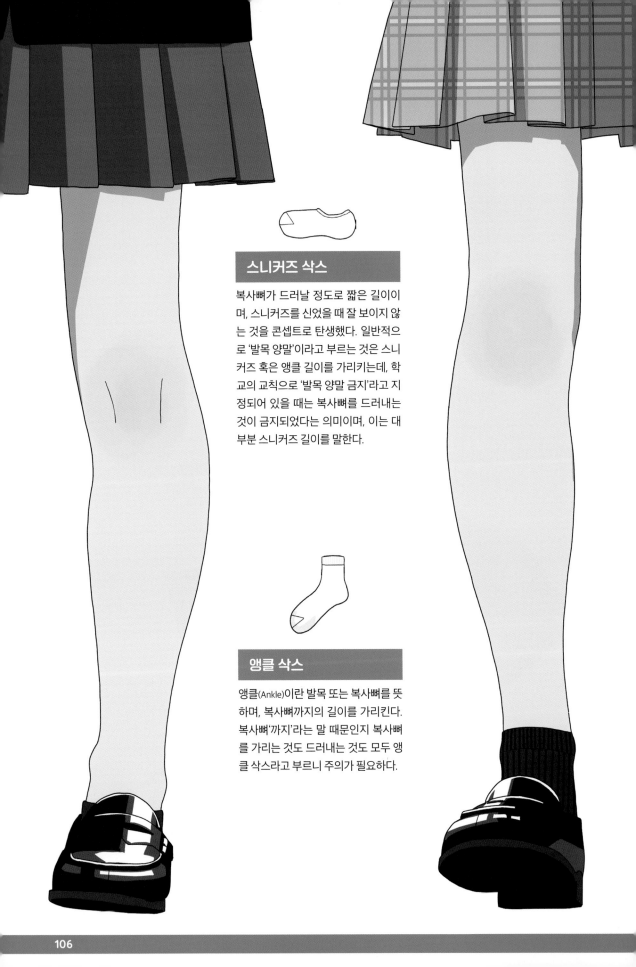

스니커즈 삭스

복사뼈가 드러날 정도로 짧은 길이이
며, 스니커즈를 신었을 때 잘 보이지 않
는 것을 콘셉트로 탄생했다. 일반적으
로 '발목 양말'이라고 부르는 것은 스니
커즈 혹은 앵클 길이를 가리키는데, 학
교의 교칙으로 '발목 양말 금지'라고 지
정되어 있을 때는 복사뼈를 드러내는
것이 금지되었다는 의미이며, 이는 대
부분 스니커즈 길이를 말한다.

앵클 삭스

앵클(Ankle)이란 발목 또는 복사뼈를 뜻
하며, 복사뼈까지의 길이를 가리킨다.
복사뼈'까지'라는 말 때문인지 복사뼈
를 가리는 것도 드러내는 것도 모두 앵
클 삭스라고 부르니 주의가 필요하다.

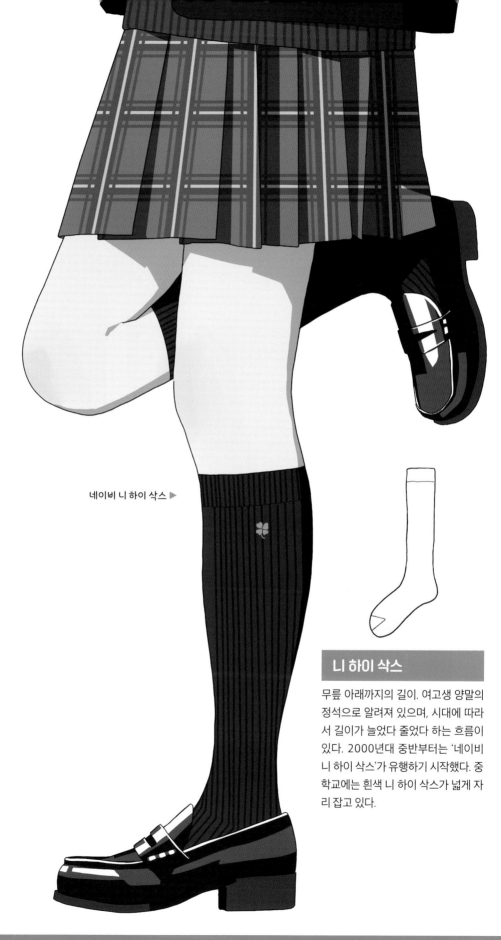

네이비 니 하이 삭스 ▶

니 하이 삭스

무릎 아래까지의 길이. 여고생 양말의 정석으로 알려져 있으며, 시대에 따라서 길이가 늘었다 줄었다 하는 흐름이 있다. 2000년대 중반부터는 '네이비 니 하이 삭스'가 유행하기 시작했다. 중학교에는 흰색 니 하이 삭스가 넓게 자리 잡고 있다.

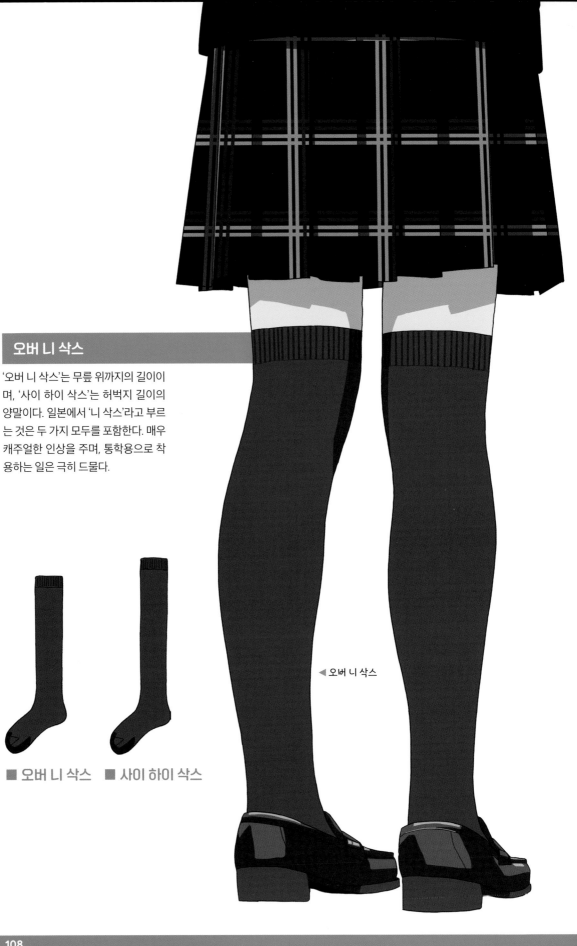

오버 니 삭스

'오버 니 삭스'는 무릎 위까지의 길이
며, '사이 하이 삭스'는 허벅지 길이의
양말이다. 일본에서 '니 삭스'라고 부르
는 것은 두 가지 모두를 포함한다. 매우
캐주얼한 인상을 주며, 통학용으로 착
용하는 일은 극히 드물다.

◀ 오버 니 삭스

■ 오버 니 삭스　■ 사이 하이 삭스

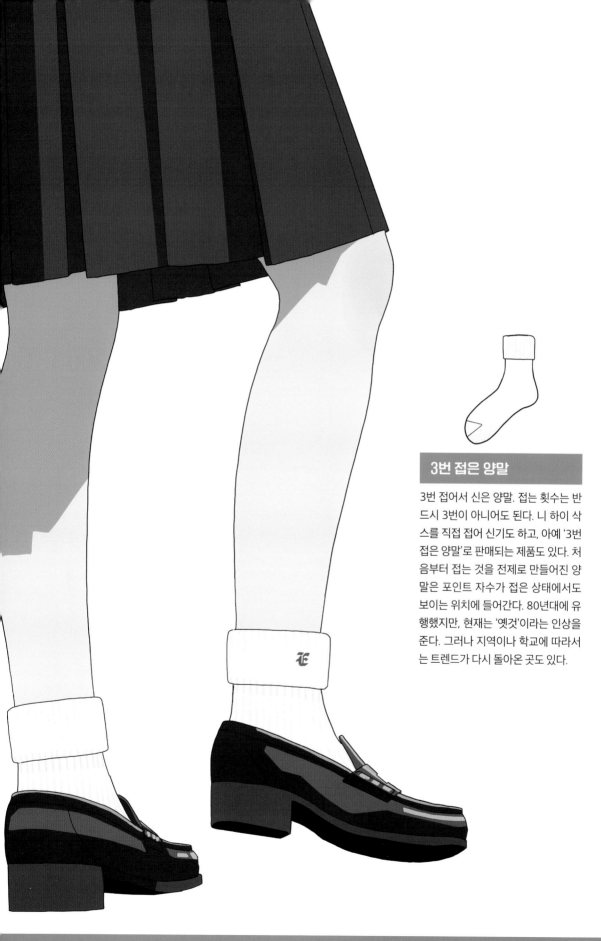

3번 접은 양말

3번 접어서 신은 양말. 접는 횟수는 반드시 3번이 아니어도 된다. 니 하이 삭스를 직접 접어 신기도 하고, 아예 '3번 접은 양말'로 판매되는 제품도 있다. 처음부터 접는 것을 전제로 만들어진 양말은 포인트 자수가 접은 상태에서도 보이는 위치에 들어간다. 80년대에 유행했지만, 현재는 '옛것'이라는 인상을 준다. 그러나 지역이나 학교에 따라서는 트렌드가 다시 돌아온 곳도 있다.

타이츠란 신축성이 있는 천으로 발끝에서 허리까지 덮은 하의. 오늘날의 타이츠는 19세기에 발레 연습복으로 쇼츠와 긴 양말을 이어붙이면서 탄생한 것으로 알려져 있다.

통학용

원래는 발레처럼 격렬한 움직임에 대응할 수 있도록 만들어졌지만, 중고등학교에서는 단순히 방한용으로 착용하고, 보통 검은색이 채택된다.

고등학생의 경우 양말과 마찬가지로 유행에 큰 영향을 받으며, 가까운 예시로는 2009년 무렵부터 착용이 확대되었다. 중학교는 주로 날씨가 추운 지역에서 착용한다.

데니어

타이츠를 설명하면서 빼놓을 수 없는 용어가 '데니어'다. 시판되는 타이츠 패키지에는 큰 숫자로 데니어가 표기되어 있는데, 이는 '실의 굵기'를 나타낸다. 데니어 수는 '실 9000m의 질량(그램)'이다. 예를 들어 어떤 타이츠에 쓰인 실 9000m의 무게를 측정했을 때 100g이면 '100데니어'가 된다. 즉, 수치가 작으면 가볍고 얇은 타이츠, 크면 무겁고 두꺼운 타이츠다.

수치가 작을수록 착용했을 때 피부색이 드러나고 클수록 검정(타이츠의 색)에 가까워진다. 110데니어를 넘으면 거의 비치지 않고 새까맣게 보인다. 중고등학교 통학용으로는 비침이 적은 것을 선호한다. 참고로 데니어 수가 대략 30미만인 것은 타이츠가 아니라 '팬티스타킹'이라고 부른다.

데니어

높음

낮음

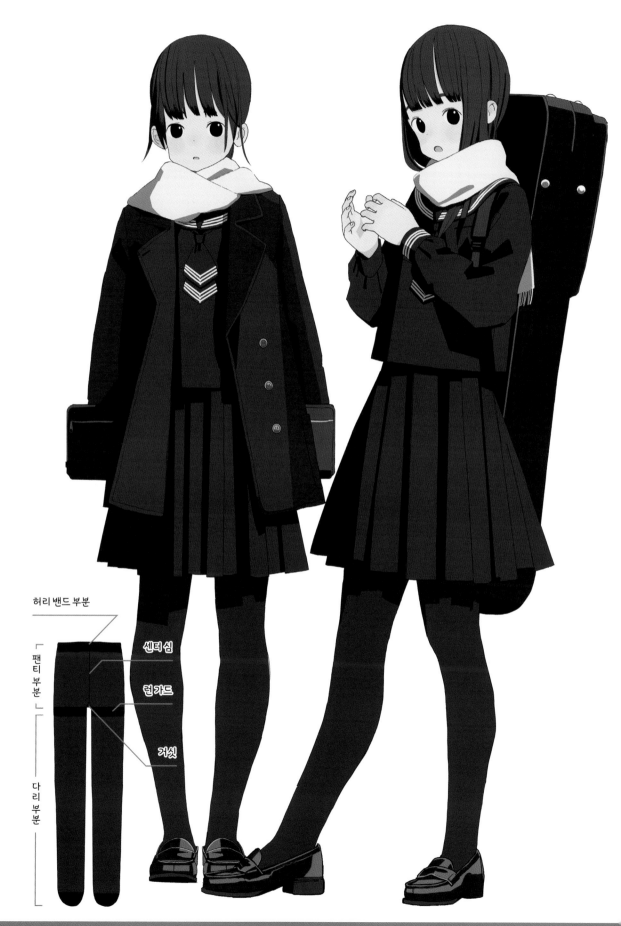

허리 밴드 부분

센터심

팬티 부분

런가드

거싯

다리 부분

 부분에 명찰이 표시되어 있다.

명찰 name plate

중학교 교복의 상징이라고 해도 과언이 아닌 교복과 명찰의 조합. 교복 전체를 보면 작은 존재이지만, 어두운 색이 많은 교복에 흰색이나 빨간색, 노란색, 파란색 등 눈에 띄는 선명한 색 명찰은 장식적인 포인트로 교복 전체 인상에 강한 영향을 준다.

①
비닐 케이스에 삽입한 명찰. 중학교보다는 초등학교나 유치원에서 흔히 볼 수 있어 약간 어린 이미지를 준다.

②
열접착 다리미 와펜 타입의 명찰. 부착한 채로 세탁이 가능하다. 떨어져 버리는 일이 많아서 대부분 실로 꿰매어 보강한다.

③
바탕색이 학년별 컬러인 명찰. 핀 또는 클립으로 부착하는 타입이다.

④
가장 기본인 흰색 배경에 줄이 들어간 명찰. 교복에 직접 꿰매거나 천을 덧대어서 부착하는 타입.

⑤
아이치 현과 기후 현에서 볼 수 있는 타원형 명찰. 나고야 시가 배경인 NHK 드라마 '중학생 일기(中学生日記)'의 학생들도 착용했다.

⑥
학교 마크가 2가지 색으로 표현된 다리미 와펜 타입의 명찰.

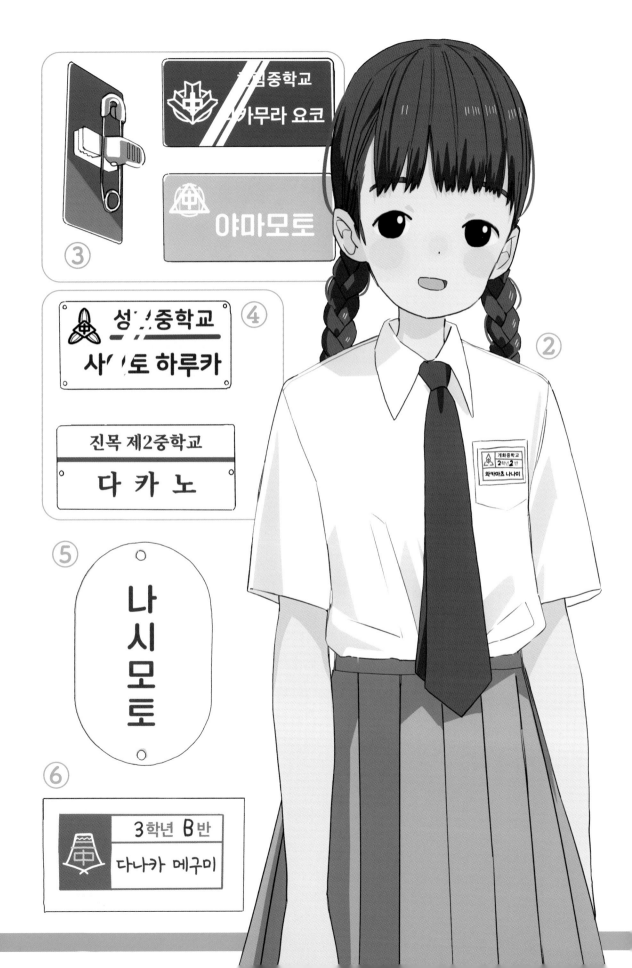

초중고에 반드시 존재하는 지정 체육복. 네이비색 등의 차분한 색감이 선호되는 교복과 반대로 화려한 색이 많다는 특징이 있다. 대부분 학년을 색으로 구분한다. 각 학교에서 오리지널 디자인을 채택할 때도 많고, 교복 못지않게 다양한 유형이 있다.

동복으로는 일반 트레이닝복, 하복으로는 상의는 티셔츠, 하의는 반바지를 착용한다. 간절기에는 상의만 트레이닝복을 입고 하의는 반바지를 입는 조합도 흔하다.

계절에 관계없이 상하의의 눈에 띄는 곳에 이름을 자수로 넣거나 적는 공간이 있다. 등에는 크게 학교의 영문명이 들어간 것을 흔히 볼 수 있다.

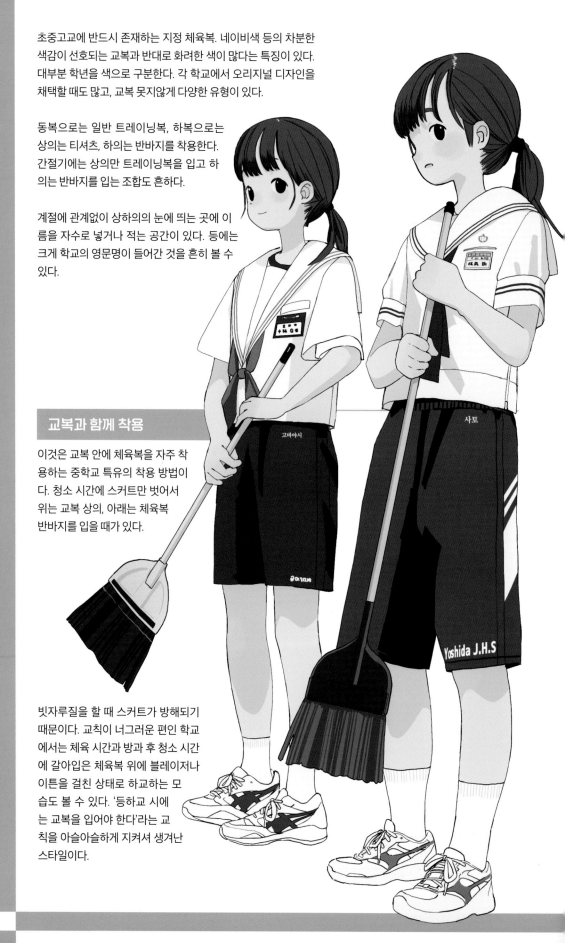

교복과 함께 착용

이것은 교복 안에 체육복을 자주 착용하는 중학교 특유의 착용 방법이다. 청소 시간에 스커트만 벗어서 위는 교복 상의, 아래는 체육복 반바지를 입을 때가 있다.

빗자루질을 할 때 스커트가 방해되기 때문이다. 교칙이 너그러운 편인 학교에서는 체육 시간과 방과 후 청소 시간에 갈아입은 체육복 위에 블레이저나 이튼을 걸친 상태로 하교하는 모습도 볼 수 있다. '등하교 시에는 교복을 입어야 한다'라는 교칙을 아슬아슬하게 지켜서 생겨난 스타일이다.

체육복의 역사

1905년, 여자고등사범학교의 교수가 '여학생 운동복'을 제안했다. 이는 세일러칼라 상의와 무릎 높이의 품이 넉넉한 블루머 (현재 알려져 있는 '블루머'와는 형태가 완전히 다르다)를 조합한 체육복이었다. 체육복을 '교복'의 일부로 본다면, 이것이 일본 최초로 세일러복이 교복으로 도입된 사례다.

이후 특히 하의는 1910년부터 최근에 이르기까지 품이 넉넉한 허벅지 높이의 블루머를 거쳐, 허벅지까지 내려오고 점차 몸에 밀착되는 형태의 블루머로 바뀌어 갔다. 1990년대에 이르러서는 남녀 체육복의 획일화가 진행되면서 블루머는 사라졌고, 여름 체육복은 티셔츠와 반바지로 정해졌다.

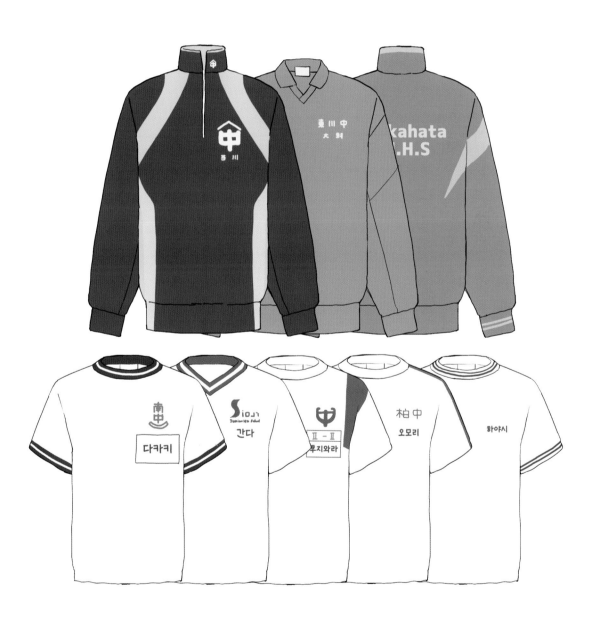

반소매, 반바지

상의는 옷깃이 없는 티셔츠 모양이 많지만 납작하게 플랫칼라가 들어가기도 한다. 하의는 반바지이며, 길이는 무릎 위부터 짧은 것까지 다양하다. '하프 팬츠'라고도 부르지만, 이것은 특히 무릎 위(4부)부터 무릎 아래(6부)정도인 것을 가리킨다. 등에는 커다랗게 학교의 영문명이 들어간다. 보통의 교복에 들어가는 자수 디자인과 다르며, 스포츠 팀의 로고 같은 것이 많다. 또한 심플하게 학교의 한자명이 크게 들어간 것도 있는데, 이는 겨울 체육복에 해당하는 특징이다. 가슴에는 학교의 마크나 로고, 이름이 들어간다.

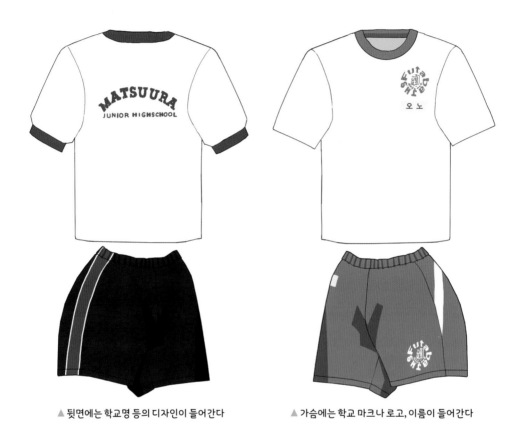

▲ 뒷면에는 학교명 등의 디자인이 들어간다 ▲ 가슴에는 학교 마크나 로고, 이름이 들어간다

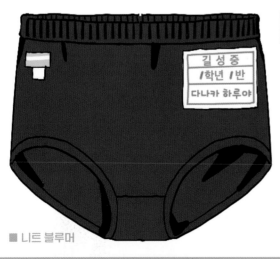

■ 니트 블루머

블루머

1990년대 초까지 볼 수 있었던 여름용 하의. 19세기 미국 여성해방운동의 선구자 아멜리아. J. 블루머 부인이 여성의 '블루머즈(bloomers)' 착용을 제창한 것에서 유래한 명칭. 블루머는 허리와 밑단을 고무로 조인 개더가 들어가며 넉넉하고 짧은 바지로 정의되지만, 시대에 따라서 형태가 달라졌다. 특히 1960년대까지 볼 수 있었던 크고 불룩한 형태의 블루머는 '포백 블루머', 1960년대부터 1990년대 초에 걸쳐 볼 수 있었던 몸에 딱 붙는 블루머는 '니트 블루머'라고 불렸다.

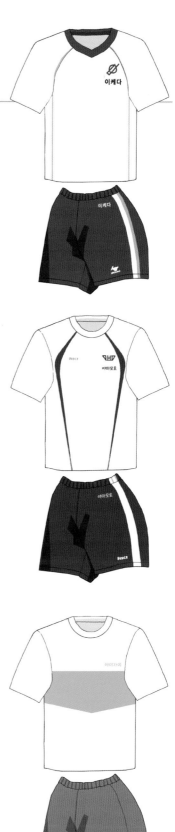

다양한 디자인

디자인의 특징으로는 솔기선을 따라서 스포티한
인상의 무늬가 들어간 것이 많다. 또한 목둘레선에
색이 들어간 것을 흔하게 볼 수 있다. 목둘레선은
크루 넥(둥근 목둘레선), V넥이 있다.

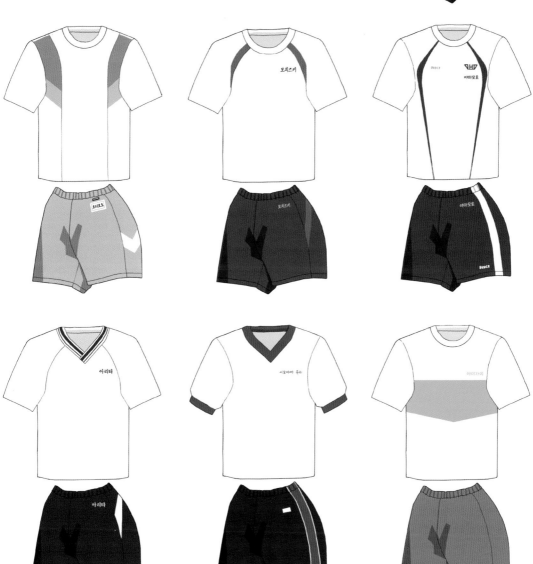

트레이닝복

트레이닝복은 주로 겨울에 착용하는 체육복이며, 신축성이 뛰어난 메리야스로 만들어졌다. 색은 위아래가 같은 것이 기본이지만 그렇지 않은 것도 드물게 있다. 상의는 뒤집어쓰는 형태와 앞을 열고 입는 형태, 스탠드칼라와 플랫칼라가 있다. 하의는 밑단이 조여진 타입과 그렇지 않은 것이 있는데, 현재의 주류는 '스트레이트형'이라고 부르는 일자바지다.

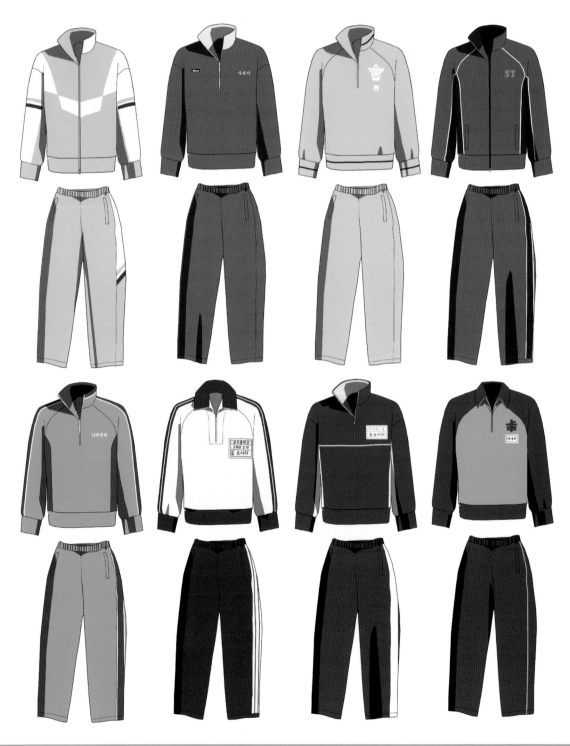

바지의 허리끈은 '드로 스트링'이라고 하며, 이것을 당겨서 허리 크 기를 조절한다.

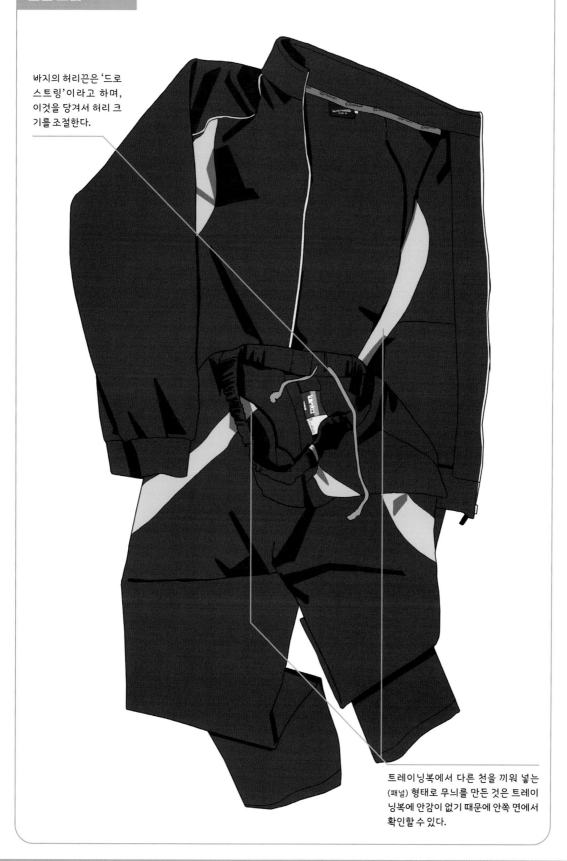

트레이닝복에서 다른 천을 끼워 넣는 (패널) 형태로 무늬를 만든 것은 트레이 닝복에 안감이 없기 때문에 안쪽 면에서 확인할 수 있다.

폴로셔츠

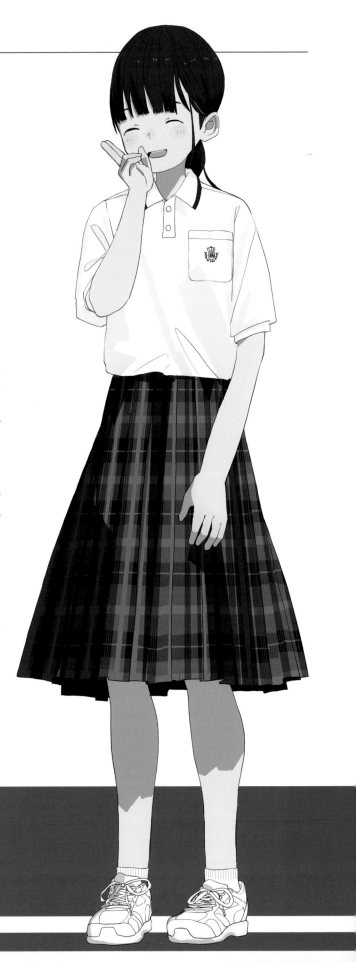

폴로셔츠란 반소매 셔츠에 옷깃(셔츠칼라)이 달려 있으며, 가슴 부근까지 목둘레가 트여 있어 2~3개의 단추로 여며서 입는 셔츠다. 이런 특징의 옷깃을 '폴로칼라'라고 부른다.

옷깃이 있어서 단순히 뒤집어쓰듯이 입는 블라우스처럼 보이지만, 사용되는 원단이 다르다. 블라우스는 재킷 등과 같은 '직물'로 신축성이 없는 반면, 폴로셔츠는 양말이나 스웨터 등과 같은 '편물'로 신축성이 있는 것이 특징이다. 편물은 주름이 잘 지지 않고 움직이기 편하다는 장점을 지닌 원단이라 할 수 있다.

원래 '폴로'란 승마 경기의 하나인 폴로 선수의 옷차림을 지칭하는 데서 유래했으며, 스포츠에서 사용되는 움직이기 편한 옷이다. 분류하자면 캐주얼웨어에 가깝다.

기존에는 교복은 단정해야 한다는 인식 때문에 거의 채택되지 않았으나 요즘은 교복 캐주얼화의 흐름을 타고 블라우스를 대신해서 채택하는 학교가 늘고 있다.

폴로셔츠 polo shirt

다양한 디자인

블라우스와 달리 색의 폭이 넓으며, 다크네이비색도 있다. 또한 옷깃에 라인을 넣은 것이 많다.
소맷부리와 밑단에 시보리가 있는 것과 없는 것이 모두 있다. 반소매뿐 아니라 간절기나 겨울에 착용하는 긴소매도 있다.

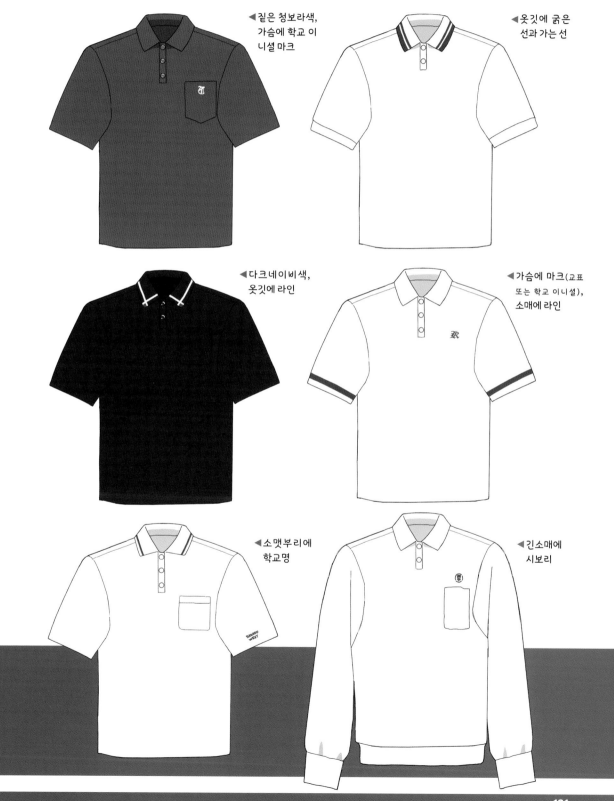

◀짙은 청보라색,
가슴에 학교 이
니셜 마크

◀옷깃에 굵은
선과 가는 선

◀다크네이비색,
옷깃에 라인

◀가슴에 마크(교표
또는 학교 이니셜),
소매에 라인

◀소맷부리에
학교명

◀긴소매에
시보리

로퍼

로퍼란

'로퍼'라는 말에는 '게으름뱅이'라는 의미가 있는데, 말 그대로 끈을 묶지 않아도 되는 신발이다. 신발의 분류로는 실내화의 대표인 발레 슈즈(발등에 한 줄의 끈이 붙어 있는 신발)나 펌프스와 마찬가지로 '슬립온 슈즈'의 일종이다. 통학용으로 주로 신는 로퍼는 '코인 로퍼'라고 불리며, 발끝에 U자 모양의 '모카신 솔기'와 새들에 난 칼집이 특징적이다. 그 외에도 새들 부분의 장식에 따라 태슬, 비트, 퀼트, 스트랩 등의 종류가 있는데, 통학용으로는 일반적이지 않다.

여고생의 로퍼

중학교에서는 드물지만, 여고생의 통학용 신발이라고 하면 단연 로퍼다. 점차 스니커즈(특히 로 커트 스니커즈)도 세력을 확대하고 있지만, 로퍼의 인기는 당분간 사그라지지 않을 것으로 보인다.

일본에서 로퍼의 역사는 일본의 제화기업 중 하나가 1950년대에 미국 시찰을 계기로 일본에서 코인 로퍼를 출시한 것에서 시작되었다. 여학생의 구두는 스트랩 슈즈(펌프스에 끈이 붙어 있는 모양)가 가장 흔했지만, 교복의 트렌드가 세일러복에서 블레이저로 넘어가면서 여고생 사이에 로퍼가 정착되었다고 알려져 있다.

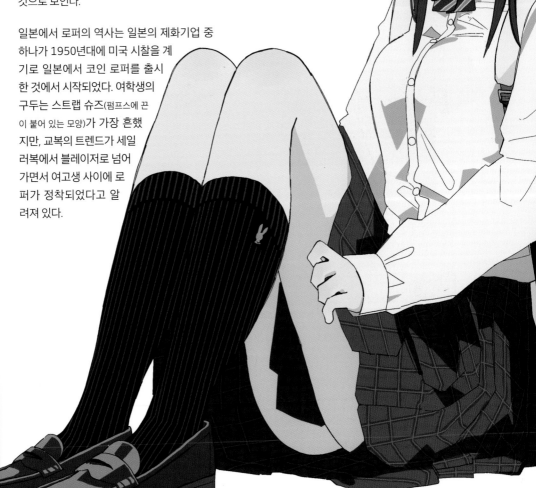

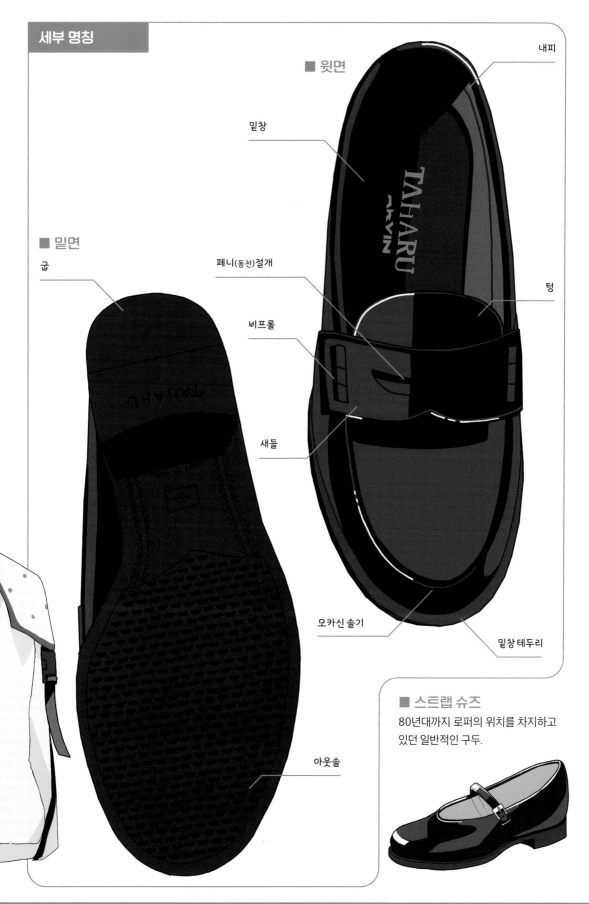

■ 윗면

내피

밑창

■ 밑면

굽

페니(동전)절개

비프롤

새들

텅

모카신 솔기

밑창 테두리

아웃솔

■ 스트랩 슈즈
80년대까지 로퍼의 위치를 차지하고
있던 일반적인 구두.

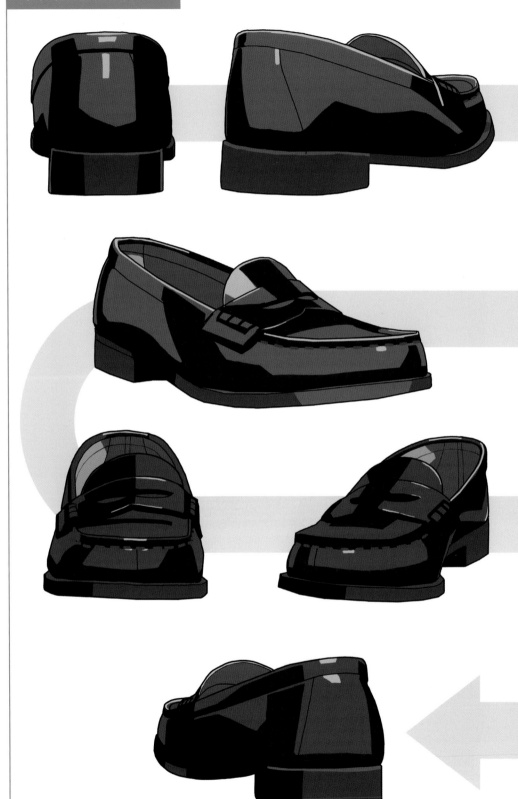

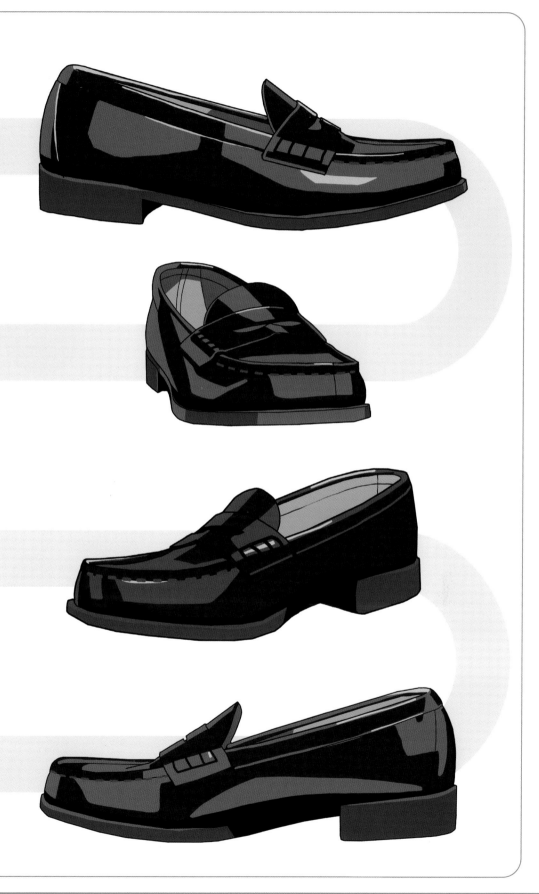

다양한 디자인

페니 로퍼 (블랙)

통학용으로 가장 보편적인 컬러.

페니 로퍼 (브라운)

이것도 보편적인 컬러.
브라운의 밝기에도 종류가
있지만, 블랙에 가까운
탁한 브라운이 가장 많다.

태슬 로퍼

새들에 달린 '술 장식'이
특징인 로퍼.

스트랩 로퍼

금속 장식이 달린 벨트가 새들을
대신하는 로퍼.

굽 높이

통학용 로퍼는 보통 굽이 낮은 것을
선택하지만 높은 것도 있다. 교칙과도
연관이 있다. 참고로 밑창이 두꺼운
통굽 로퍼도 있지만, 통학용으로는 거
의 신지 않는다.

■ 굽이 높은 타입

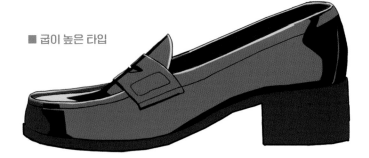

■ 일반적인 타입

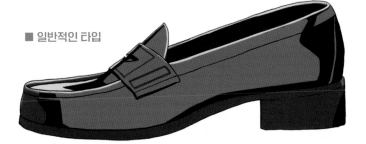

운동화

학교에서 착용하는 운동화

학교에서 신는 운동화는 고무 밑창에 인공피혁과 합성섬유로 만든 신발로, 스니커즈의 일종이다. 더 정확하게는 두꺼운 고무 밑창으로 충격 흡수성이 높고, 메시 소재를 사용해 통기성이 좋은 가벼운 '러닝슈즈'가 일반적인 '운동화'에 가깝다.

그 중 실내화로 신는 것은 '체육관용 실내화', '체육관 신발'이라고 부르며, 실외용 아웃솔(지면에 닿는 부분)과 제조 방식이 다르다. 브랜드에 관계없이 황갈색의 아웃솔로 구별할 수 있다.

실내에서도 용도에 맞는 실내화(발레 슈즈나 발끝이 고무인 신발)가 있고, 체육시간에 체육관 입구에서 운동화로 갈아 신기도 하지만, 학교에서 일상적으로 실내, 실외를 겸하는 것도 많다. 모두 학교에서 지정한 신발이며, 대체로 흰색이다. 또한 일부 디자인적으로 색을 넣어 학년을 구분하기도 한다(예 : 빨간색=1학년, 녹색=2학년, 파란색=3학년). 특정 신발을 학교가 지정하지 않더라도 색은 흰색으로 지정되는 것이 대부분이다.

중학생과 흰색 운동화

중학생의 통학용 운동화 스타일이 고등학교와 결정적으로 다른 점이 '흰색' 운동화를 신는 경우가 많다는 것이다. 고등학교에 비해 복장 규정이 엄격한(때로는 무의미할 정도로) 중학교 교칙의 영향이 크다.

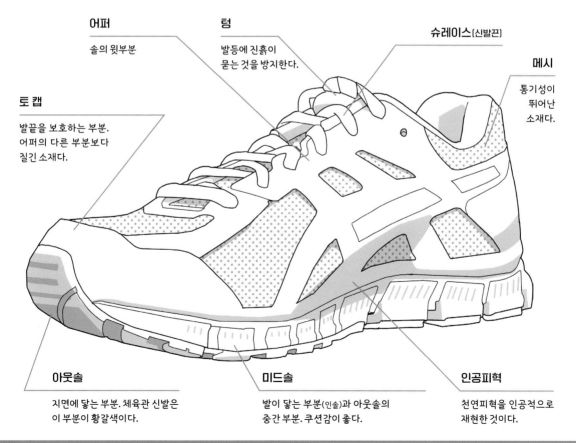

어퍼
솔의 윗부분

텅
발등에 진흙이
묻는 것을 방지한다.

슈레이스[신발끈]

메시
통기성이
뛰어난
소재다.

토 캡
발끝을 보호하는 부분.
어퍼의 다른 부분보다
질긴 소재다.

아웃솔
지면에 닿는 부분. 체육관 신발은
이 부분이 황갈색이다.

미드솔
발이 닿는 부분(인솔)과 아웃솔의
중간 부분. 쿠션감이 좋다.

인공피혁
천연피혁을 인공적으로
재현한 것이다.

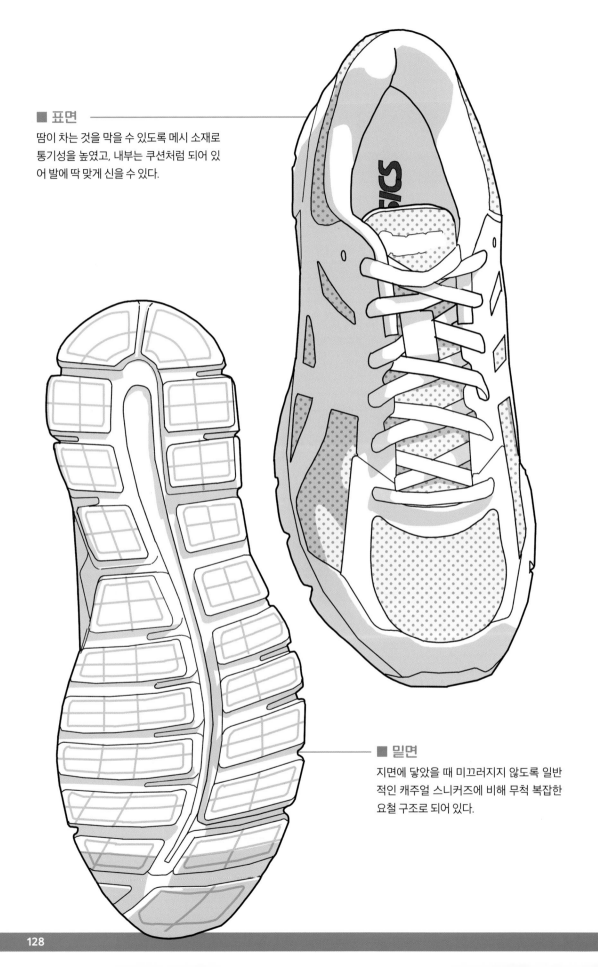

■ 표면

땀이 차는 것을 막을 수 있도록 메시 소재로
통기성을 높였고, 내부는 쿠션처럼 되어 있
어 발에 딱 맞게 신을 수 있다.

■ 밑면

지면에 닿았을 때 미끄러지지 않도록 일반
적인 캐주얼 스니커즈에 비해 무척 복잡한
요철 구조로 되어 있다.

다양한 디자인

다양한 디자인의 운동화. 기본적인 요소는 공통되며, 피혁의 연결 방식에 따라서 디자인이 달라진다.
전체가 피혁으로 덮여 있어 텅 부분만 메시 소재가 노출되는 것도 있다.

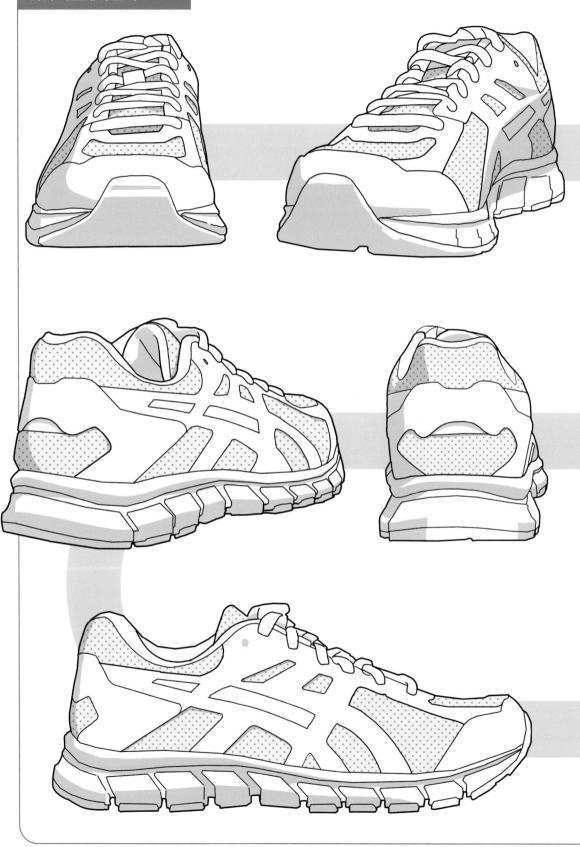

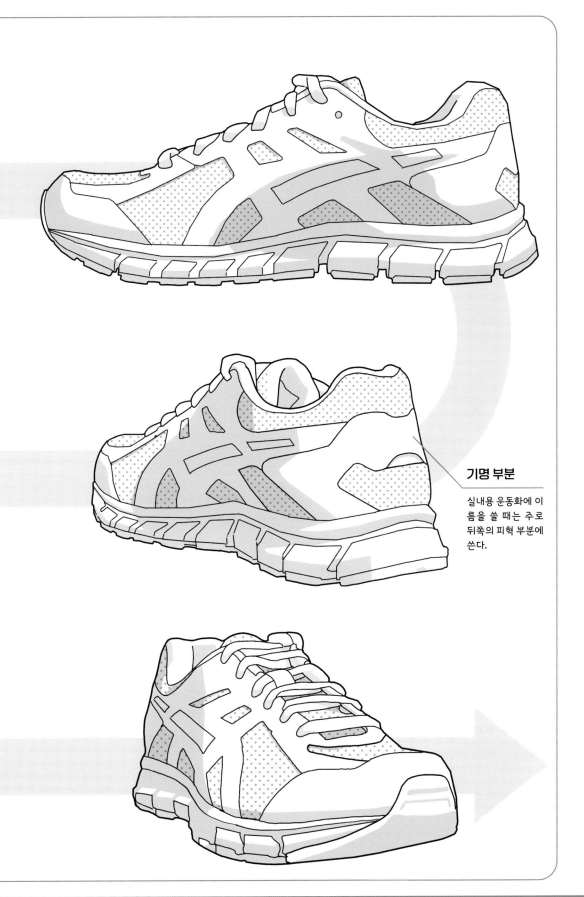

기명 부분

실내용 운동화에 이
름을 쓸 때는 주로
뒤쪽의 피혁 부분에
쓴다.

교복에서 단추의 역할은 단순히 채우는 데 그치지
않고 교복 전체의 이미지에 큰 영향을 미친다.
단추에는 다양한 종류가 있다.

구멍 4개, 구멍 2개 단추

실이 구멍을 통과하는 것이 보이는 단추. 대부분의 와
이셔츠, 폴로셔츠 외에도 '블라우스'로 분류되는 얇은
교복 상의의 단추로 가장 많이 쓰인다.

똑딱단추

단춧구멍이 필요 없고, 양쪽이 하나의 세트로 사용되
는 단추. 세일러복의 가슴바대, 커프스를 잠그는 데
거의 100% 비율로 사용한다. 앞을 열어서 입는 세일
러복에는 계절과 상관없이 많이 쓰이고, 블레이저와
이튼에도 드물게 쓰인다.

샹크버튼/기둥단추

단추 뒤쪽에 실을 넣는 고리가 있다. 무늬가 없는 매
끄러운 블랙이나 네이비색 단추는 초중학교 교복에
서 특히 많이 보이는 이튼에 흔하게 쓰인다.

싸개단추

단추 표면을 천으로 감싼 단추. 교복 원단과 같은 색
외에도 스커트나 세일러복 옷깃의 체크무늬와 같은
디자인도 있다.

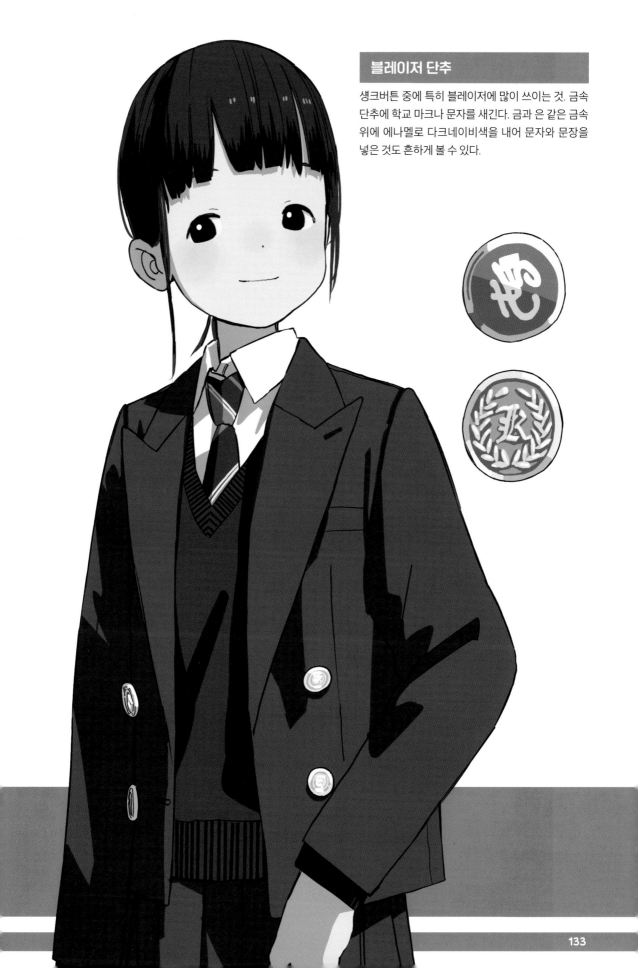

블레이저 단추

섕크버튼 중에 특히 블레이저에 많이 쓰이는 것. 금속 단추에 학교 마크나 문자를 새긴다. 금과 은 같은 금속 위에 에나멜로 다크네이비색을 내어 문자와 문장을 넣은 것도 흔하게 볼 수 있다.

자수란 실을 이용해 옷감 표면에 그림이나 문양을 수놓는 것이다.
교복에서는 옷감 전체의 무늬가 아닌 매우 제한된 부분에 '장식 포인트'로 넣는다.

자수의 무늬

대부분 학교 마크 혹은 학교명의 이니셜이다. 학교명의 이니셜은 '블랙 레터' 또는 '고딕체'라고 불리는 오래된 알파벳 서체를 주로 사용한다. 요즘에는 블레이저의 옷깃이나 가슴에 영문 필기체로 학교명의 자수를 넣는 곳도 많아졌다.

■ 고딕체의 예

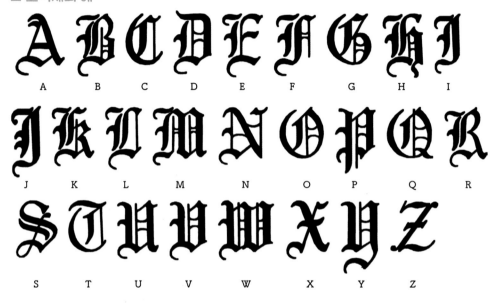

자수가 들어가는 위치

교복의 종류에 관계없이 가슴이 가장 많다. 그 외에 옷깃, 소매, 목 언저리, 스커트의 밑단 등에 넣기도 한다. 스커트 밑단의 자수는 단순히 장식으로 넣지 않고 학생이 스커트를 짧게 줄이려고 밑단을 자르는 일을 방지하는 목적도 있다.

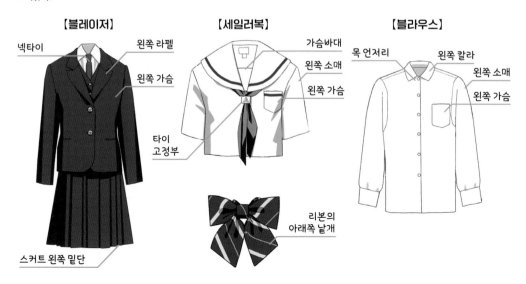

【블레이저】
넥타이
왼쪽 라펠
왼쪽 가슴
타이 고정부
스커트 왼쪽 밑단

【세일러복】
가슴바대
왼쪽 소매
왼쪽 가슴
리본의 아래쪽 날개

【블라우스】
목 언저리
왼쪽 칼라
왼쪽 소매
왼쪽 가슴

엠블럼이란

엠블럼이란 '문장', '기념장'을 뜻한다. 독일어로는 '와펜'이라 불린다. 교복에서는 특히 블레이저의 가슴에 붙은 것이 기본이지만, 세일러복이나 피나포어 스커트, 스웨터 등에 붙이기도 한다. 오늘날 볼 수 있는 엠블럼 디자인은 전신을 덮는 갑주를 입은 기사들이 활약하던 중세에 전투에서 신속하고 쉽게 개인을 식별할 수 있도록 방패(실드)에 넣었던 문장에서 유래했다고 알려져 있다. 대부분의 엠블럼이 방패 모양인 이유이기도 하다. 이후 세력이나 가문을 상징하는 문장으로 발달하며 무척 복잡한 규칙이 만들어지기도 했다. 그렇게 발달한 엠블럼은 긴 역사 속에서 일반 사회에도 넓게 퍼졌고, 스포츠 클럽이나 학교 소속을 나타내는 상징으로 블레이저의 가슴에 붙이게 되었다.

엠블럼의 구성

아래 4가지 구성 요소를 알면
그럴듯한 엠블럼이 완성된다.

■ **변칙적인 엠블럼**

▶ 실드와 문자만 있는 심플한 것

■ **전형적인 엠블럼**

①실드 (방패)
②코로넷 (왕관)
③스크롤 (두루마리)
④월계관

▲ 실드 속에 스크롤과 월계관이 들어간 것

▲ 중심에 실드가 아닌 원이 들어간 것

① 실드

엠블럼의 중심 부분. 중세 기사의 방패에서 유래했으며 모양이 다양하다. 방패 속 디자인은 학교에 따라서 다르지만, 대부분 학교명의 이니셜이 들어간다. 실드 내부에 그려진 무늬를 '차지(charge)'라고 부른다.

② 코로넷

원래는 실드 위에, 교복에는 실드 내부에 들어가기도 하는 작은 왕관. 이는 본래 왕족임을 나타낸다.

③ 스크롤과 모토

실드 아래나 교복에는 실드 내부에 들어가는 펼친 두루마리. 원래는 '모토(슬로건)'를 넣는 곳이지만, 교복에서는 학교의 영문명 혹은 'Since 1950'처럼 학교 설립연도를 넣는 경우가 많다.

④ 월계관

'월계'는 녹나뭇과의 상록 교목인 월계수를 가리킨다. 이 잎이 달린 가지를 관으로 만든 것이나 그러한 그림을 월계관이라고 하며, 고대 그리스에서 경기의 승리자에게 씌워 준 것으로 '명예', '영광'이라는 의미가 있다.

스웨터 · 카디건 · 니트 베스트는 모두 교복과 함께 착용하기 좋은 옷으로 인식된다. 학생이 시판되는 제품을 따로 구매해서 입기도 하지만, 학교에서 교복의 일부로 지정하는 경우도 많다. 학교가 지정한 것은 네이비, 블랙, 그레이 등의 차분한 색이 많고, 가슴에 학교 마크나 학교명의 이니셜 자수, 엠블럼이 들어간다. 시판되는 것에는 핑크나 그린 등의 화려한 색도 있고, 특히 사복으로 착용하는 '스쿨 룩'에서 흔히 볼 수 있다.

어떤 타입이든 염색이 한 가지 색으로 이루어지며, 소매 · 옷깃 · 밑단의 시보리 부분, 또는 인접한 부분에 라인이 들어가기도 한다. 또한 스웨터와 카디건은 왼쪽 소매 또는 양쪽 소매에 라인을 넣기도 한다.

90년대에는 스웨터나 카디건을 허리에 두르는 스타일이 여고생 사이에서 유행했다.

니트 베스트

니트(뜨개)로 만든 조끼. 풀오버형이 많지만, 앞을 단추로 열어서 입는 것도 있다.

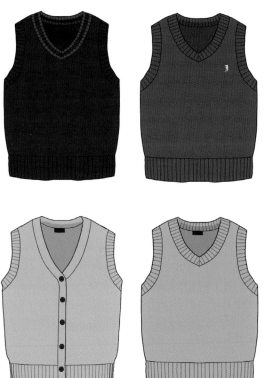

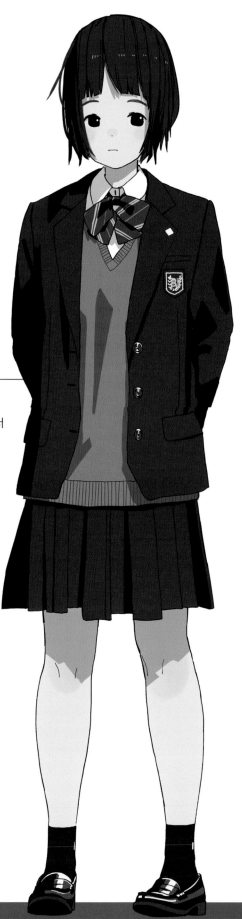

스웨터

뜨개질로 만든 소매가 있는 상의의 총칭. 일본에서는 특히 풀오버형을 가리키지만, 넓은 의미로는 앞을 열어서 입는 카디건도 포함된다. 스웨터는 '땀'을 의미하는 스웨트(sweat)에 접미어 -er을 붙인 이름으로, '땀을 흘리는 것'을 의미한다. 19세기 말에 스포츠 선수들이 착용했던 땀 발산을 촉진하는 편물 셔츠에서 유래했다.

참고로 스웨터 이외에 쓰이는 말에 '니트'가 있는데, 편물을 가리킨다. 즉, '니트(편물)'라는 큰 틀에 스웨터가 포함되는 것을 의미한다.

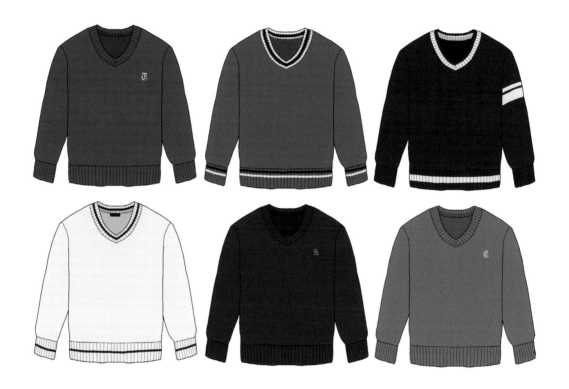

카디건

앞을 열어서 입는 V넥의 스웨터. 이 명칭은 19세기 영국의 인물 '7대 카디건 백작'에서 유래했다. 카디건 백작은 19세기 중반에 일어난 크림 전쟁에서 영군 육군의 기병여단장으로 참전했다. 부상을 입어도 쉽게 벗어서 치료할 수 있도록 그는 방한복인 기존의 풀오버형 스웨터를 개량하여 앞을 열 수 있고 단추로 잠글 수 있게 만들었다. 이 옷을 카디건 백작 자신도 즐겨 착용하기 시작하면서 '카디건'이라는 이름이 붙었다.

의복 종류와 부위별 명칭

원단 / 재질

봉제

교복 관련 용어

주요 참고 문헌 일람　　　　　　　　　　　　　　　　　　　　　　　　　　【서적】

『문화 패션 대계 개정판 복식 조형 강좌1　복식 조형의 기초　문화복장학원 편』/ 문화출판국(2009)

『문화 패션 대계 개정판 복식 조형 강좌3　블라우스, 원피스　문화복장학원 편』/ 문화출판국(2009)

『문화 패션 대계 개정판 복식 조형 강좌4　재킷, 베스트　문화복장학원 편』/ 문화출판국(2009)

『패션 사전』/ 문화출판국(1999)

난바 토모코 저 /『학교 교복 문화사　일본 근대 여학생 복장의 변천』/ 소우겐샤(2012)

모리 노부유키 저 /『사립학교 교복 수첩　엘리건트 편』/ 미쿠니 출판(2006)

모리 노부유키 저 /『여학교 교복 수첩』/ 가와데쇼보신샤(2018)

모리 노부유키 저 /『헤이세이 여고 교복 연대기』/ 가와데쇼보신샤(2019)

모리 노부유키 저 /『닛폰 교복 백년사　여학생 교복이 팝컬처가 되었다!』/ 가와데쇼보신샤(2019)

쓰지모토 요시후미 저 /『슈트=군복!?　슈트 패션은 밀리터리 패션의 후예였다!!』/ 사이류샤(2008)

코우즈키 사츠키 저, 이기선 역 /『교복 좋아』/ ㅁ ㅅ ㄴ(2016)

미조구치 야스히코 저, 이해인 역 /『패션 아이템 도감』/ 디지털북스(2020)

사노 카츠히코 저 /『여고생 교복 노상 관찰』/ 코분샤(2017)

일본가정학회 저 /『가정학 잡지 Vol.35 No.5』/ 다이이치 출판(1984)

　　　　　　　　　　　　　　　　　　　　　　　　　　　　　　　　　　　　【웹사이트】

톰보우 학생복　　　https://www.tombow.gr.jp/

칸코 학생복　　　https://kanko-gakuseifuku.co.jp/

아사히 신문사 '코토뱅크(단어은행)'　　　https://kotobank.jp/

아시히 신문사 '아사히 신문 DIGITAL'　　　https://www.asahi.com/DF130620184183

아시히 신문사 'withnews'　　　https://withnews.jp/

산요 신문사 '마이베스트프로'　　　https://mbp-japan.com/

토요케이자이(동양경제) 온라인　　　https://toyokeizai.net/

니혼케이자이(일본경제) 신문사 'NIKKEI STYLE Men's Fashion 이시즈 쇼우스케의 멋내기 방담'　　　https://style.nikkei.com/fashion

야마키 주식회사 '와이셔츠 백과사전'　　　http://www.y-shirts.jp/

주식회사 칼린 'Fashion Press'　　　https://www.fashion-press.net/

주식회사 굿크로스 'GOODCROSS'　　　https://www.goodcross.com/

뮤세오 주식회사 'MUUSEO SQUARE'　　　https://muuseo.com/square

주식회사 Bestnavi.jp company 'Gressive'　　　https://www.gressive.jp/

주식회사 온워드 홀딩스 'SUITPEDIA'　　　https://kashiyama1927.jp/blog/

테일러신야 'TAILOR SHINYA'　　　http://www.tailor-shinya.com/

공익재단 법인 닛폰닷컴 'nippon.com'　　　https://www.nippon.com/ja/

주식회사 허스트 여성잡지사 'Esquire'　　　https://www.esquire.com/jp/

주식회사 뉴요커 '뉴요커 매거진'　　　http://www.newyorker.co.jp/magazine

오더슈트 Pitty Savile Row '패션 용어'　　　https://www.order-suits.com/design/fashion_term/

주식회사 피시테일 '모달리나 일러스트 패션/어패럴 용어 도감'　　　https://www.modalina.jp/modapedia

NTT DOCOMO '패션 용어 사전'　　　https://fashion.dmkt-sp.jp/fashionwords/

주식회사 스즈키토미　　　https://www.necktie-creation.jp/

주식회사 스기모토 플리츠　　　https://www.sugimoto-p.co.jp/

Encyclopædia Britannica, Inc. 'Encyclopædia Britannica'　　　https://www.britannica.com/

James McDonald 'International Heraldry&Heralds'　　　www.internationalheraldry.com

(Sponsor: Castles and Manor Houses Inc | Created: 1 October 2010 | Last updated: 11 April 2012)

Royal Museums Greenwich　　　https://www.rmg.co.uk/

UK Government Web Archive　　　http://www.nationalarchives.gov.uk/webarchive/

U.S.NAVY 'Naval History and Heritage Command'　　　https://www.history.navy.mil/

여학생 교복 설정집

초판 1쇄 발행 2023년 11월 10일

감수 쿠마노이
옮김 김재훈

발행인 백명하 **발행처** 잉크잼
출판등록 제 313-1991-16호
주소 서울시 마포구 월드컵북로1길 50 3층
전화 02-701-1353 **팩스** 02-701-1354

편집 권은주 강다영 **디자인** 오수연 서혜문
기획 마케팅 백인하 신상섭 임주현 **경영지원** 김은경
ISBN 978-89-7929-389-0 (13650)

JOSHI CHU · KO SEI NO SEIFUKU KORYAKU BON
©kumanoi 2020
First published in Japan in 2020 by KADOKAWA CORPORATION, Tokyo.
Korean translation rights arranged with KADOKAWA CORPORATION, Tokyo
through Shinwon Agency Co., Seoul.
Korean translation copyright © 2023 by EJONG Publishing Co.

재밌게 그리고 싶을 때, 잉크잼
Web inkjambooks.com
X(Twitter) @inkjam_books
Instagram @inkjam_books

* 잉크잼은 도서출판 이종의 출판 브랜드입니다.
* 책값은 뒤표지에 표기되어 있습니다.
* 도서출판 이종은 작가님들의 참신한 원고를 기다리고 있습니다.
* 이 도서는 친환경 식물성 콩기름 잉크로 인쇄하였습니다.